關口真優的

袖珍黏土麵包
教科書

前言

「袖珍黏土麵包」是以黏土製作的迷你麵包手工藝品。
從吐司、法式長棍、鄉村麵包等簡單的麵包，
到菠蘿麵包、卡士達奶油麵包、咖哩麵包等甜麵包和鹹麵包，
本書會以麵包店內常見的經典麵包為主，
將初學者比較好上手的麵包款式，以袖珍黏土的形式重現。

為了讓初次挑戰袖珍黏土的人也能安心開始，
像是材料、工具、黏土的計量和調色、塑型、烤色等等，
書中也會針對基本技巧詳細地進行解說。

雖然光是麵包本身就已經夠可愛了，
不過請務必連卡士達奶油、果醬、蔬菜、
水果等配料也一起製作。
此外，也很推薦為吐司來點變化，做成法式吐司或三明治。

完成的袖珍黏土麵包除了當成居家裝飾品之外，
還可以加上喜歡的飾品五金，做成獨創的飾品。
書中也會介紹迷你木砧板、紙袋、籃子的作法，
不妨將袖珍黏土麵包擺設一下拍照留念，這樣也很有趣喔。

袖珍黏土麵包的製作工序並不複雜，
因此塑型方式和烤色的上色方式會大大影響成品的質感。
要做出逼真的成品，謹慎地進行每一道程序便顯得相當重要。

學會基本技巧後，請務必試著隨心所欲地變化成自己喜歡的麵包。
但願各位都能從製作袖珍黏土的過程中感受到樂趣與喜悅。

關口真優

CONTENTS

〈袖珍黏土的尺寸〉

袖珍黏土雖然也會將實品的尺寸縮小
成1/6、1/12來製作，不過本書介紹的
作品是比較容易製作的大小。等到各
位習慣之後，可以嘗試做成自己喜歡
的尺寸。

Basics

1

袖珍黏土麵包的
基本知識

無論是初學者還是有經驗的人，
首先最重要的就是了解基本知識。
像是製作袖珍黏土麵包所需的材料、工具、
黏土的調色和塑型方式，
以及讓麵包栩栩如生的烤色上色方式等等，
這個章節集結了各種必須事先了解的基本知識。

準備材料

黏土 作品主要是以樹脂黏土和輕量樹脂黏土製作。
彩色黏土用於調色或製作配件，液狀樹脂黏土則是用來製作卡士達奶油等。

樹脂黏土	輕量樹脂黏土	彩色黏土	液狀樹脂黏土

Grace
（日清Associates）

樹脂做成的黏土。質地細緻，因為有彈性故可輕易地延展。乾燥後會變硬，產生透明感。

Grace Light
（日清Associates）

以樹脂黏土為基底製成的輕量化黏土。重量約為Grace樹脂黏土的一半。乾燥後不易裂開，非常適合做成飾品。

Grace Color
（日清Associates）

有顏色的黏土。帶有透明感、發色漂亮，且不易沾黏，作業起來很方便。共9色。

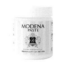

MODENA PASTE
（PADICO）

膏狀的樹脂黏土。本書是以顏料調色後做成卡士達奶油等。乾燥後會質地堅固，耐水性佳。

顏料和著色劑

用來為黏土調色、加上烤色等。

壓克力顏料	壓克力塗料	

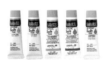

軟管壓克力顏料
（麗可得）

以顏料和壓克力樹脂製成。本書作品主要使用這款商品。色彩豐富，共111色。

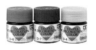

Decoration Color
（TAMIYA）

混入壓克力樹脂的塗料。具有光澤感，適合用來為水果上色。特色是發色鮮豔，共13色。

**Decoration Color
X-20A溶劑**（TAMIYA）

在調色的時候，只要混入Decoration Color中稀釋就會變得好塗抹。也可用於清洗畫筆。

其他 用來黏合、進行最後修飾等。

泡打粉

製作麵包、甜點所使用的膨脹劑，會使用於部分作品。只要在黏土中混入少量然後微波加熱，黏土就會膨脹起來，還能縮短乾燥時間。

**水溶性亮光透明漆
水溶性消光透明漆**
（日清Associates）

本書作品是使用亮光型。為了提升強度和耐水性並防止髒污，加工成飾品時最好依個人喜好塗抹其中一種。

黏著劑

SUPER-X Gold Clear
（施敏打硬）的黏著速度很快，且透明度高。**deco princess**（小西）為好塗抹的液狀。請選擇自己偏好的產品。

木工用白膠

除了用來黏貼配件外，亦可用來製作醬汁等。乾燥後會變透明，選用百圓商店的商品也OK。

準備工具

計量

測量黏土分量時使用的工具。
本書主要是使用黏土調色卡。

黏土調色卡
（PADICO）

將黏土填進凹槽中測量。
可輕易重現相同的大小和
顏色。

尺

除了測量黏土的大小和
長度外,也可用來壓扁黏
土。選擇透明的款式比較
方便。

切割

切割黏土時使用的工具。

剪刀

精細作業要使用前端尖
細的黏土工藝用剪刀。
照片上方是**剪刀[S]**（日
清Associates）。

**美工刀、
筆刀**

使用美工刀的替換刀片。
切割細小物件時則用筆刀
（照片中為TAMIYA的產
品）比較方便。

塑型

像是壓扁、加上花紋和質感等等,為黏土塑型時使用的工具。
黏土刮刀的造型每家廠牌各有不同,請依個人喜好挑選。

壓平器

迷你壓板〈附墊板〉
（日清Associates）

用來將黏土壓平或滾成
棒狀的工具。用雙手拿
著,從黏土上方往下按
壓。

黏土刮刀

不鏽鋼刮刀
（日清Associates）

不鏽鋼材質的黏土刮刀。
前端較細、很容易操作,
本書主要是使用此款。

黏土刮刀3入組
（日清Associates）

利用弧度加上紋路,或是
利用前端整形。

塑膠細工棒（粉紅色）
（日清Associates）

製作艾草麵包（p.59）、
水果丹麥麵包（p.69）時
使用。利用兩端整形。

牙刷

可用來按壓黏土,製造花
紋。選擇刷毛偏硬的款式
比較好。

牙籤

用來沾取少量顏料,或是
用來戳洞、描繪圖案。

調色　為黏土上色時使用的工具。筆請挑選毛質、長度皆方便使用的款式。

筆

平筆可以準備幾支寬度不同的，使用起來比較方便。建議選擇**面相筆HF**（TAMIYA）平筆NO.2和NO.02。細線條要用極細筆來畫。請確實做好保養工作。

化妝用海綿

用來加上烤色，可以讓顏色自然地暈染開來。化妝用海綿最好剪成小塊來使用。

便條紙、小盤子、紙杯

便條紙和小盤子可以當成顏料的調色盤，紙杯則用來裝水。用完即可丟棄，非常方便。

其他　作業、乾燥時使用的工具，以及其他方便好用的工具。

透明文件夾

取代黏土墊板，鋪在下面作業。黏土不易沾黏文件夾，而且用完即可丟棄，非常方便。髒了就換新的。

海綿

用來晾乾黏土。由於會劃開海綿、把牙籤插在上面，因此最好選擇偏硬的款式。

鑷子

加上配料時可用來夾取配件。照片中為**鶴頸鑷子**（TAMIYA）。

保鮮膜、烘焙紙

保鮮膜可用來增添質感和保存黏土。烘焙紙可以在使用壓平器時夾住黏土，以防沾黏。

雙面膠、免洗筷、磨砂棒

進行精細作業時，只要在免洗筷上貼雙面膠、固定作品，操作起來就會方便許多。磨砂棒是用來製作木砧板（p.90）的。

一次性調色盤（18格×5入）
（TAMIYA）

有18格小圓盤的調色盤。可用剪刀裁切、用完即扔，非常方便。

黏土的取用和保存方式

黏土一接觸到空氣就會乾燥硬化,因此請取出要使用的分量就好。
由於一旦硬化就無法再使用,請務必確實密封保存。

①

用剪刀剪開包裝袋的前端,取出所需分量的黏土。

②

為避免取出的黏土在使用前與空氣接觸,要立刻用保鮮膜包起來。

③

扭轉包裝袋的開口、阻絕空氣,然後用紙膠帶確實固定。

★透明膠帶的黏性強,撕開時容易使得包裝袋破裂,建議使用紙膠帶。

④

用保鮮膜包覆③的黏土。

⑤

將④放入保存袋中。

⑥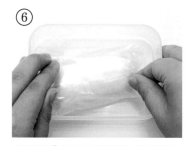

接著將⑤放入密閉容器。常溫下可保存3個月左右(視餘量而定)。

★從袋中取出的黏土,只要也用保鮮膜包覆並放入保存袋中,就能保存至隔天。

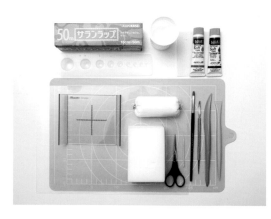

開始製作前的準備

◎ 將手清洗乾淨,確認工作台上沒有灰塵等細小髒污。

◎ 準備需要使用的工具。鋪上透明文件夾或黏土墊板(有方格的款式比較方便),如果會用到顏料就準備裝了水的杯子。工具上如果有污垢或灰塵就會混進作品中,因此請務必事先清潔乾淨。尤其使用白色和深色黏土時更要格外留意。

黏土的計量法

首先來測量黏土的分量。
本書主要是使用黏土調色卡（p.8）。

使用黏土調色卡　※為方便讀者了解，照片中是用有色黏土來填滿凹槽。

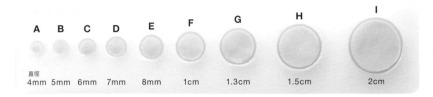

A B C D E F G H I

直徑
4mm 5mm 6mm 7mm 8mm 1cm 1.3cm 1.5cm 2cm

作法中記載的字母代表計量時所使用的凹槽大小。
如果沒有調色卡，請參考左記的直徑揉成圓球。

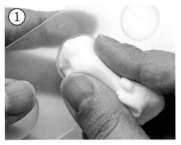

① 將稍多的黏土填入調色卡的指定凹槽中。

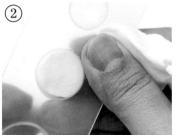

② 用指尖抹除多餘的黏土，使表面平坦。

使用尺

如果沒有調色卡，可以一邊用尺測量，一邊揉出指定大小的圓球。

〈微波加熱的作品〉

所有需要微波加熱的作品，都是**在以黏土調色卡（I）計量的黏土中，混入以黏土調色卡（B）計量的泡打粉**。混合好之後，請依照各頁所記載的分量取出1個份。

★黏土的分量太少會不容易混入泡打粉，因此多使用了一點。

★不混入泡打粉，改成自然乾燥也OK。這時，從一開始就以1個份的分量計量即可。

泡打粉的計量法

用黏土刮刀等舀起泡打粉，填滿黏土調色卡（B）的凹槽。

〈視情況使用不同黏土〉

本書會視作品的需求，使用不同的黏土。雖然有的只使用樹脂黏土製作，不過混入輕量樹脂黏土能夠讓質感顯得更加逼真。

正統的麵包質感

以1：1的比例混合樹脂黏土（**Grace**）和輕量樹脂黏土（**Grace Light**）。

反覆進行延展、摺疊黏土的動作，確實混合。

派類麵包等酥脆的質感

依照上述的要領，以2：1的比例混合樹脂黏土（**Grace**）和輕量樹脂黏土（**Grace Light**）。

塑型的基本技巧

練習操作黏土的基本動作。
★為方便解說,將照片中的黏土調成粉紅色。

揉捏 黏土取出後,一開始會先透過揉捏讓紋理
變得細緻、質地變得濕潤。

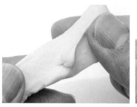

反覆進行將黏土拉開再摺疊的動作。

搓圓 揉捏好的黏土要先搓圓再塑型。
搓出表面沒有裂痕和皺紋的球體。

大　　　　　　　　　　小

較大的黏土要用手掌包覆　　少量的黏土則是放在手掌
搓圓。　　　　　　　　　　上,用指尖滾圓。

壓扁 以一定的力道將壓平器保持水平往下壓,
讓黏土的厚度一致。

捏出邊角

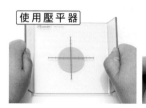
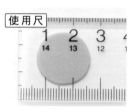

使用壓平器　　　　　　　　　　　　使用尺

將壓平器放在搓圓的黏土　如果黏土會沾黏,就把黏　假使黏土很小塊,也可以　用指尖確實夾住黏土的邊
上,從上面壓成薄片狀。　土夾在對摺的烘焙紙裡,　用尺按壓延展。　　　　　緣,捏出邊角。
　　　　　　　　　　　　　再用壓平器壓扁。

搓成棒狀 用壓平器或手滾出細長的棒狀。請練習讓黏土的粗細一致。

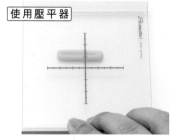
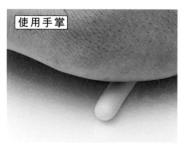
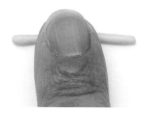

使用壓平器　　　　　　　　使用手掌　　　　　　　　　使用指尖

以壓平器滾動黏土,延展　如果沒有壓平器,就用手　用指尖滾成棒狀。
成棒狀。　　　　　　　　掌滾成棒　　　　　　　　★黏土比較小時用指尖就OK了。
★請輕柔地移動壓平器,以免壓扁黏　狀。
土。　　　　　　　　　　★假如黏土棒較粗,用指尖來滾動會
　　　　　　　　　　　　讓表面凹凸不平,需特別留意。

切割

使用美工刀的替換刀片
來切割黏土。
務必小心不要割到手。

雙手拿著美工刀片,從上方按壓切割。

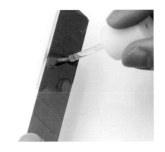

切割之前在美工刀的兩面抹油,黏土就不易沾黏,也比較好切。

為黏土增添質感

使用牙刷、牙籤等隨手可得的物品。
黏土一旦乾燥就不易打造質感,因此作業時動作要快。

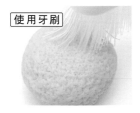

使用牙刷

想要增添質感時的基本動作。用牙刷的刷毛拍打按壓,磨擦黏土。

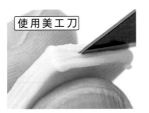

使用美工刀

以美工刀隨意劃出細小的紋路。用來表現出丹麥麵包的層次。

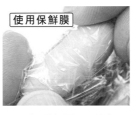

使用保鮮膜

用保鮮膜包覆後,從上面輕輕按壓。利用保鮮膜的皺褶,表現出逼真的麵包質感。

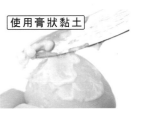

使用膏狀黏土

用水將和麵包相同的黏土溶解成膏狀,塗抹於表面,以表現出法國麵包的粗糙質感。

〈在意黏手時〉

黏土有時會因為種類的不同,或是調色時混入的顏料水分、手汗等而產生沾黏的情況,這時只要在手上抹油就不容易黏手了。

嬰兒油

除了手之外,也可以塗抹在美工刀和壓模上,防止黏土沾黏。

〈黏土變硬時〉

假使作業過程中黏土開始乾燥變硬,這時只要混入少量的水即可軟化。不過因為還是和原本的黏土不一樣,所以必須加快速度完成塑型。

黏土的調色法

在作為基底的白色黏土中混入顏料或彩色黏土，做出有顏色的黏土。
顏料太多會讓黏土黏黏的，因此要調成深色時使用彩色黏土比較方便。

使用壓克力顏料

① 將黏土攤平，以牙籤的前端沾取少量顏料，置於正中央。

② 像是要把顏料包進去般反覆拉開再摺疊，直到顏色混合均勻。

③ 混合完畢（照片中是袖珍黏土麵包的基本土黃色）。

★假使顏色太淺，就一邊視情況，一邊慢慢添加少量顏料進行調整。由於乾燥後顏色會變深，因此請調得比想要的顏色淺一些。

使用彩色黏土

① 測量出指定大小的白色黏土和彩色黏土，然後將兩者貼合。

② 反覆將黏土拉開再摺疊，直到顏色混合均勻。

③ 混合完畢。

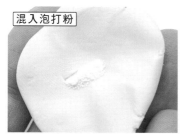

混入泡打粉

需要微波加熱時，泡打粉要在黏土調色完畢後混入。為避免粉撒出來，要反覆進行拉開摺疊的動作。

〈製造大理石紋路的方法〉

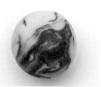

不要把顏色混合得太均勻，中途即可停止。

色號表

介紹本書所使用的主要顏色調配方式。
請作為黏土調色時的參考。

完成色	混合的顏料 （麗可得 軟管型）
土黃	土黃 （Yellow Oxide）
米白	土黃 （Yellow Oxide）
淺褐	深褐 （Transparent Burnt Umber） 土黃 （Yellow Oxide）

完成色	混合的顏料 （麗可得 軟管型）
艾草	紅褐 （Transparent Burnt Sienna） 綠 （Permanent Sap Green） 土黃 （Yellow Oxide）
卡其	土黃 （Yellow Oxide） 深褐 （Transparent Burnt Umber）
淺黃褐	土黃 （Yellow Oxide） 褐 （Raw Sienna）

· 照片中顯示的顏料用量，適用於以黏土調色卡（1）測量的黏土。
· 顏料用量僅供參考。發色會隨使用的黏土和作品的不同而異，請一邊混合，一邊依個人喜好調整深淺。

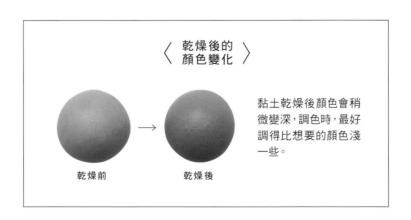

〈 乾燥後的
顏色變化 〉

乾燥前 → 乾燥後

黏土乾燥後顏色會稍
微變深，調色時，最好
調得比想要的顏色淺
一些。

15

烤色的上色方式

要將袖珍黏土麵包做得逼真，烤色的上色方式至關重要。
要重複塗抹2～4種褐色系顏料，適度呈現顏色的斑駁不均和深淺。

〈 烤色所使用的壓克力顏料 〉

1 土黃
(Yellow Oxide)

2 淺褐
(Transparent Raw Sienna)

3 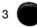 紅褐
(Transparent Burnt Sienna)

4 深褐
(Transparent Burnt Umber)

5 褐
(Raw Sienna)

〈 烤色樣本 〉

 基本
1+2+3

 不帶紅
1+5
使用5來取代基本的2+3。

 想要加深顏色時
1+2+3+4
例如可頌麵包（p.38）等。4是部分使用在想要加深顏色的地方。

 鄉村麵包
1+3+4
主要是使用於鄉村麵包（p.39）。

〈 基本的上色方式 〉

使用筆 連細微的地方也能塗到。尤其對於已經增添質感、表面不平滑的黏土來說，使用筆會比較好上色。
★照片中為吐司（p.22）的烤色（基本）。

①

塗上第一種顏色（土黃）。用水沾濕筆之後以面紙輕輕擦乾，沾取顏料後再次以面紙擦拭。

★筆的水分太多會不容易製造深淺，塗好的顏色也會剝落，要特別留意。每次沾取顏料都要用面紙按壓。

②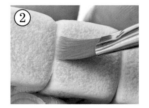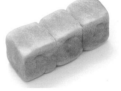

用筆拍打塗抹於整體。讓顏料乾燥。

★不要塗得太整齊漂亮，而要隨意製造出斑駁的效果。為了呈現出黏土本身的顏色，顏料只要刷淡淡的就OK了。吐司留下邊緣不塗會比較逼真。

③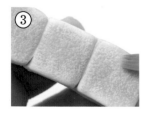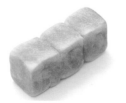

塗上第二種顏色（淺褐）。一邊塗抹於整體，一邊特別疊塗在第一種顏色的深色部分。讓顏料乾燥。

★如果之前上的顏色還沒乾，顏色會容易剝落，要特別留意。因為和上一個顏色混合也沒關係，所以筆可以不用洗。顏料的用量要逐次減少。

④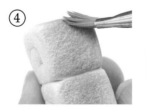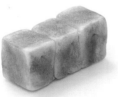

塗上第三種顏色（紅褐）。塗抹於深色部分、邊角和黏土隆起的部分等。

★為避免某些地方的顏色特別深，上色時要一邊視整體感覺一邊塗上少量顏料。假使顏色過深，亦可再次塗上前一個顏色。

<table>
<tr><td>

使用海綿

</td><td>

對於表面光滑且不需要特別增添質感的黏土，使用海綿會更好塗抹，還能表現出漂亮的漸層效果。
★照片中為紅豆麵包（p.56）的烤色（基本）。

</td></tr>
</table>

①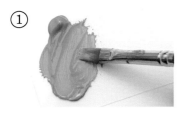

塗上第一種顏色（土黃）。用水溶解稀釋顏料。

②

用海綿沾取①的顏料，以面紙輕輕拭去水分。
★水分太多會使得塗好的顏色剝落，要特別留意。每次沾取顏料都要用面紙按壓。

③

用海綿拍打塗抹於整體。讓顏料乾燥。
★隨意塗抹就好，不要塗得太整齊漂亮。

④

依照和③相同的要領，依序疊塗上第二種顏色（淺褐）、第三種顏色（紅褐）。
★因為顏色混在一起也沒關係，所以海綿使用同一面就可以了。如果想再次塗抹前一種顏色，就要用乾淨的那一面。

〈 顏色剝落時的處理方式 〉

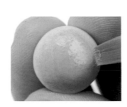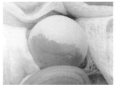

筆和海綿的水分如果太多，顏料的顏色就有可能會剝落。為防止顏色剝落，確實吸收、減少水分，以及在疊塗之前讓顏料乾燥非常重要。假使顏色剝落了，要用濕紙巾拭去顏料，等到黏土表面乾燥後再重新上色。
★只不過，如果是已經增添質感的黏土，擦拭時也會破壞掉質感，這一點請特別留意。

取型方式

雖然有些麵包要一個一個地塑型比較逼真，
不過像是氣泡難以表現的吐司等，若能事先做出模具就能輕易地複製取型，非常方便。
本書是以模具製作吐司切片。

矽膠取型土
（PADICO）

黏土型的取型材料，有分成A材
料和B材料。3分鐘內會開始變
硬，約莫30分鐘後就會完全硬
化。

百圓商店也有販售取型用的矽
膠，可依個人喜好選擇使用。

原型的作法 〈吐司切片〉取型之前，首先要用黏土製作原型。

材料 樹脂黏土（Grace）
輕量樹脂黏土（Grace Light）
泡打粉

準備 • 依照p.11的要領，以1：1的比例將Grace和Grace
Light的黏土反覆撕開、混合均勻，然後計量出略
多於黏土調色卡（I）的分量。接著混入以黏土調
色卡（B）計量的泡打粉。
★不拉開而以撕開的方式混合黏土，比較容易讓黏土
產生細小的氣泡。

① **方形吐司**

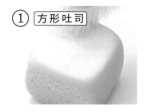

將黏土塑成立方體，確實
捏出邊角。用牙刷在每一
面製造出明顯的質感。

②

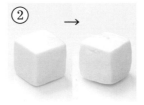

以微波爐（500W）加熱
30～40秒。
★加熱後，會在泡打粉的作
用下稍微膨脹。

③

冷卻之後用美工刀切片。
★藉由加熱，製作出帶有自
然氣泡的吐司。

④

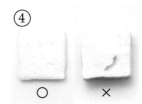

○　　　×

選擇1片形狀和氣泡漂亮
的吐司。不要選擇有大氣
泡和空洞的。
★如果要對切就切成一半，
如果要切成三角形就沿著
對角線切割。

① **山型吐司**

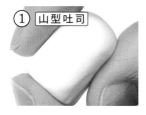

黏土搓圓之後保留上方的
圓弧，底部則捏出邊角，
捏塑成山型。
★由於微波加熱後會膨脹，
因此要確實捏出邊角的角
度。

②

用牙刷於整體（底面除
外）製造質感。

③

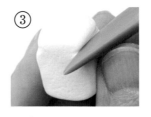

用黏土刮刀在側面的上
方劃出紋路。相反側也一
樣。

④

以微波爐（500W）加熱30
～40秒。之後和方形吐司
的原型步驟③～④相同。
★加熱後，會在泡打粉的作
用下稍微膨脹。

模具的作法　〈吐司切片（方形吐司）〉

① 將**矽膠取型土**的A材料和B材料分別以調色卡（**H**）計量，然後搓圓。均勻混合2種材料。

★請戴上塑膠手套作業。

② 將原型（p.18）放在透明盒子上，接著將①完整覆蓋在原型上。

★透明盒子可以從背面確認狀態，十分方便。

③ 將透明盒子翻面後輕壓，稍微壓平矽膠取型土。

★為避免擺放時不穩，要將突起的部分壓平。

④ 靜置約30分鐘使其硬化。

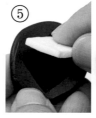

⑤ 取出原型。

★如果只取型單面，那麼到這裡就完成了。假使想要兩面都增添質感，就要在模具上加蓋。

〈加蓋的情況〉

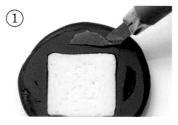

① 完成上述的步驟④之後，用筆刀在原型的周圍挖出2個左右的洞。

★這麼做可以避免蓋子移動。也能當成蓋上蓋子時對準位置的記號。

② 於整體抹油（避開原型）。

★因為矽膠會黏在一起，抹油才方便打開。

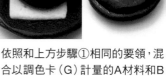

③ 依照和上方步驟①相同的要領，混合以調色卡（G）計量的A材料和B材料，放在②上面覆蓋原型。靜置30分鐘使其硬化。

★蓋子要比下方的模具小一點，並且和上述的步驟③一樣壓平。

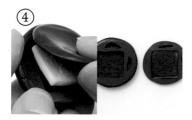

④ 打開蓋子，取出原型。

〈吐司模具的變化〉

山型吐司

對切

三角形

最後修飾

只要在麵包上裹砂糖或手粉，看起來就會更加美味。
帶有光澤的麵包要在最後塗上透明漆，同時也有提升強度的效果。

砂糖

配料達人
糖粉／砂糖（TAMIYA）

含有白色大理石粉末的膏狀合成樹脂塗料。有糖粉和砂糖2款。

用牙籤沾取，裹在整體上。

手粉

嬰兒爽身粉

塗抹在皮膚上，以預防接觸性皮膚炎的粉末。用來表現出手粉。

在嬰兒爽身粉中混入少許白色顏料。用筆以拍打的方式沾上去。

★混入顏料可讓粉末固定於表面。不混入顏料只裹粉，也能營造出氣氛。

透明漆

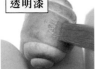

烤色的顏料乾燥之後，再將透明漆塗抹於整體。

★作品是使用亮光透明漆。加工成飾品時，如果不想要有光澤感但又希望提升強度，可以選擇消光型。

〈 紙捲擠花袋的作法 〉

用來擠出細細的卡士達奶油或醬汁。

① 捲起15cm見方的玻璃紙，讓前端細窄一點。前端要完全封閉別留下縫隙。用膠帶固定捲好的玻璃紙。

② 填入卡士達奶油，摺疊袋口後以膠帶固定，用剪刀稍微剪開前端。

乾燥方式

本書的作品是以2種乾燥方式製作。
★微波加熱的作品也可以改成自然乾燥（除了吐司切片之外）。

自然乾燥　黏土的基本乾燥方式。

可以讓黏土乾燥並保持完整的形狀（乾燥後水分會消失，體積也會因此縮小約10%）。約莫1天表面就會硬化，但是**要連裡面也完全乾燥的話，大約需要2～5天的時間。**

★天數會隨作品的大小、黏土的種類、季節而異，請視實際狀況進行調整。

將黏土放置在海綿上晾乾。海綿的透氣性佳，可以讓底部也徹底乾燥。

將黏土插在牙籤上乾燥時，要用美工刀劃開海綿，將牙籤立在縫隙中。

微波加熱　讓作品更加逼真的技巧。

在黏土中混入泡打粉之後微波加熱，能夠表現出麵包的蓬鬆感和麵團的氣泡。加熱後能夠立刻進行下一個步驟，大幅縮短乾燥時間。**要讓作品完全乾燥，大約需要1～3天的時間。**

★由於可能會變形或產生大氣泡，因此有些麵包並不適合採用這種方式。

將黏土放在烘焙紙上加熱。加熱時間是以500W加熱10～20秒為基準。

★加熱時間會隨機種產生誤差，請視實際情況進行調整。

miniature
LESSON
pan

Simple-pan

2

簡單的
袖珍黏土麵包

首先從沒有配料的原味麵包做起吧！

吐司、奶油捲、法式長棍、可頌麵包等……

這些麵包雖然款式簡單卻充滿存在感。

重點在於要仔細製造出麵包的麵團質感，

然後疊塗顏料，

表現出令人食指大動的烤色。

吐司

以袖珍黏土的形式，重現麵包店內重達3斤的豪華大吐司。
這裡介紹方形吐司、山型吐司、編織款這3種。編織款還可以做成巧克力大理石的版本。
吐司切片則是以取型的方式製作（p.18、p.48）。

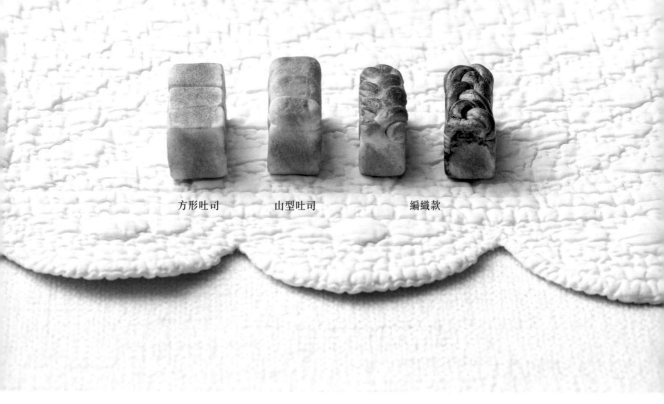

方形吐司　　山型吐司　　　　　編織款

SHOKU-PAN

 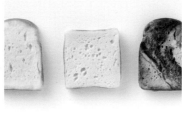 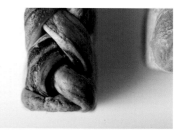

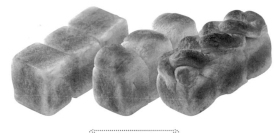

材料	樹脂黏土 (Grace)
	輕量樹脂黏土 (Grace Light)
	壓克力顏料 (麗可得 軟管型)
	土黃 (Yellow Oxide)
	淺褐 (Transparent Raw Sienna)
	紅褐 (Transparent Burnt Sienna)
	深褐 (Transparent Burnt Umber)

成品尺寸

準備
- 依照p.11的要領，以1：1的比例混合Grace和Grace Light的黏土。
- 依照p.11的要領，方形吐司和山型吐司要以調色卡（I）計量出3顆球，編織款要以調色卡（H）計量出3顆球（本體用）、以略多於調色卡（F）的分量計量出3顆球（編織用），然後分別依照p.14的要領調成土黃色（p.15）。

作法　方形吐司

① 用壓平器滾動黏土球，延展成7cm長的棒狀。

② 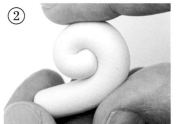 從末端開始捲成圓形。

③ 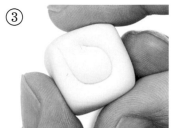 用手指捏塑整形，做成約1.5cm見方的方塊。

④ 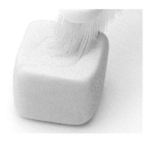 用牙刷輕拍，打造出整體的質感。
★增添質感的同時一邊整形。這時只要稍微製造出痕跡就可以了。

⑤ 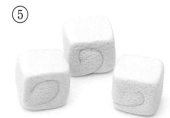 重複進行①～④，做出3個相同的方塊。

⑥ 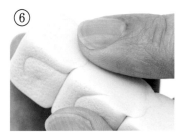 將3個方塊接在一起。底部要用手指將界線撫平。
★讓螺旋圖案在側面。

⑦ 用牙刷在整體確實地製造出質感，同時一邊整形，之後自然乾燥。

⑧ 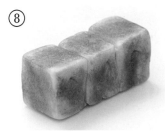 依照基本的上色方式（p.16）的要領，疊塗上土黃、淺褐、紅褐色的顏料，加上烤色。
★邊緣部分不上色，看起來會更加逼真。

山型吐司

① 和方形吐司的步驟①～②一樣，延展成棒狀後從末端開始捲成圓形。上方保持圓弧的狀態，底部則用手指捏出邊角，整形成山型。
★標準大小為寬1.5cm×厚1.4cm×高2cm。

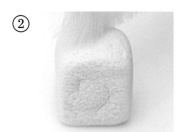
② 用牙刷輕拍，打造出整體的質感。
★增添質感的同時一邊整形。這時只要稍微製造出痕跡就可以了。

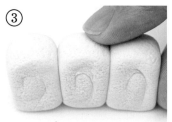
③ 重複進行①～②，做出3個相同的方塊後接在一起。底部要用手指將界線撫平。
★讓螺旋圖案在側面。

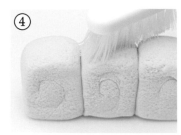
④ 用牙刷在整體確實地製造出質感，同時一邊整形。

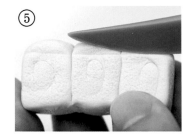
⑤ 用黏土刮刀在側面的上方劃出1條紋路（相反側也一樣），自然乾燥。

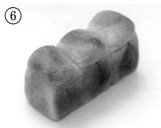
⑥ 依照基本的上色方式（p.16）的要領，疊塗上土黃、淺褐、紅褐色的顏料，加上烤色。
★邊緣部分不上色，看起來會更加逼真。

編織款

① 用手指捏塑黏土球（本體用）加以整形，做成約1.3cm見方的方塊。

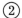
② 做出3個相同的方塊後接在一起，底部要用手指將界線撫平。

③ 用牙刷在整體製造出質感，同時一邊整形。

④ 分別將黏土球（編織用）以壓平器滾動，延展成6cm長的棒狀。

⑤

分別用牙刷製造質感。

⑥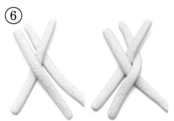

將3條並排，依照三股辮麵包的步驟③～⑤（p.31）的要領，編出三股辮。

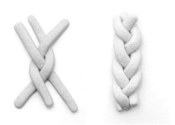

⑦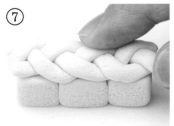

在③的上面擺上⑥接合在一起。

⑧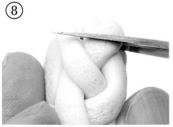

用剪刀剪掉三股辮突出的部分。

⑨

用手指撫平編織部分和本體的界線，然後用牙刷製造質感。

⑩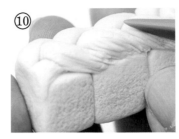

編織部分的側面要用黏土刮刀劃出細小紋路。

⑪

用牙刷在整體製造出質感，自然乾燥。

★編織部分可以不必用牙刷製造質感。側面的紋路如果消失了，就再重新加上去。

⑫

依照基本的上色方式（p.16）的要領，疊塗上土黃、淺褐、紅褐色的顏料，加上烤色。接著在編織部分和側面各處塗上深褐色顏料。

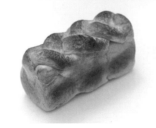

大理石版本

作法相同。將黏土分別調成土黃色（p.15）和褐色，混合成大理石圖案後再行使用。

★混合的比例為：土黃色是直徑約2cm的球狀，褐色是直徑約1cm的球狀。褐色是在彩色黏土（**Grace Color棕**）中混入少許樹脂黏土（**Grace**）加以稀釋而成。

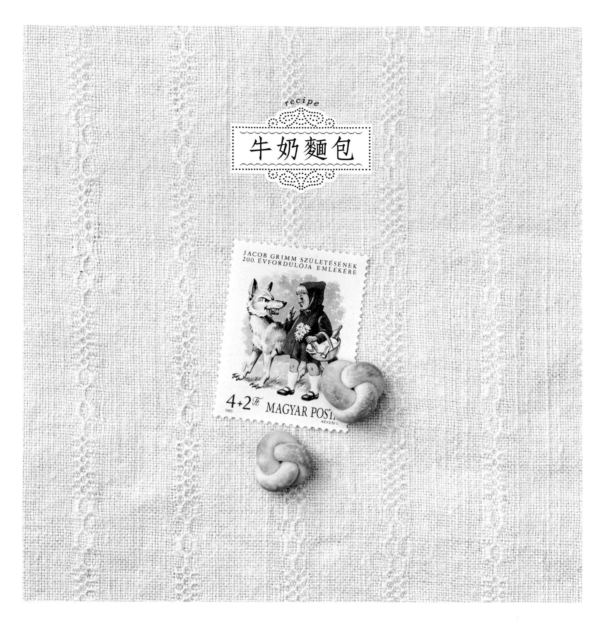

recipe

牛奶麵包

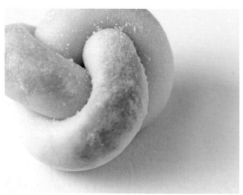

MILK-PAN

散發牛奶香氣，樸素卻鬆軟無比的麵包。
雖然樣式簡單，卻因為製成扭結形狀
而充滿存在感。

材料

樹脂黏土（Grace）
輕量樹脂黏土（Grace Light）
壓克力顏料（麗可得 軟管型）
　土黃（Yellow Oxide）
　褐（Raw Sienna）
泡打粉
糖粉（p.20配料達人 糖粉）

準備

- 依照p.11的要領，以1：1的比例混合Grace和Grace Light的黏土，然後以調色卡（Ⅰ）計量。依照p.14的要領，調成米白色（p.15）。
- 依照p.11的要領混入泡打粉，然後以調色卡（G）計量出1個的分量。

成品尺寸

作法

①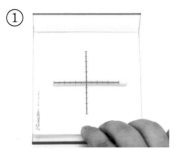

用壓平器滾動黏土球，延展成7cm長的棒狀。

②

拿起黏土的右端，交叉成環狀。

③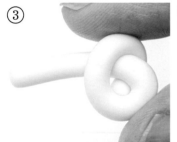

然後讓右邊的前端從下方穿入環中。

④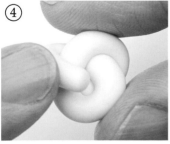

讓左端的黏土從上方穿入環中，接合固定。

⑤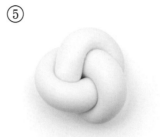

翻面的樣子（這是正面）。以微波爐（500W）加熱10～20秒，使其乾燥。

⑥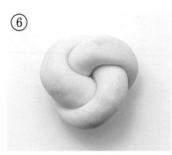

塗上土黃色顏料，隱約地加上烤色。

★部分塗抹上顏料，淡淡地加上烤色。整體要用海綿上色，細微處則最好使用筆。

⑦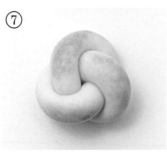

疊塗上褐色顏料，靜置乾燥。

⑧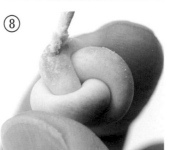

以牙籤沾取糖粉，裹於整體。

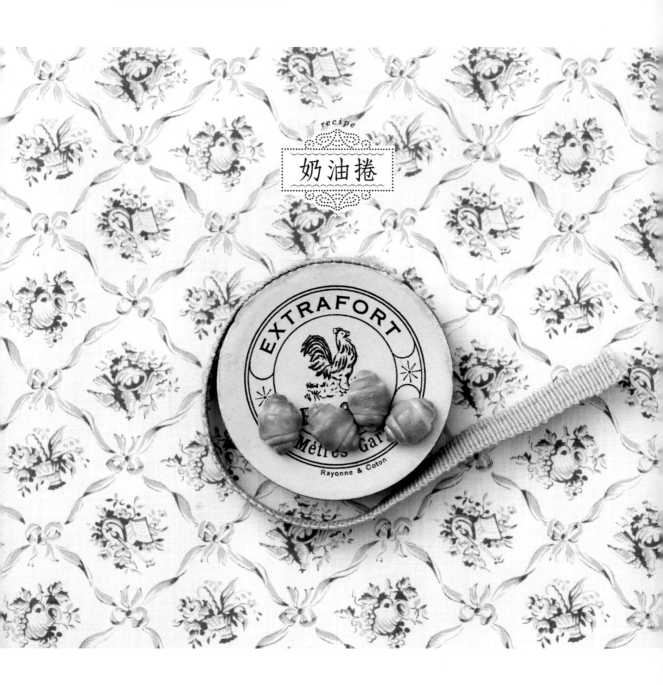

奶油捲

EXTRAFORT

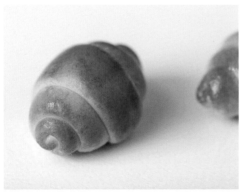

BUTTER ROLL

有著圓滾滾造型的可愛奶油捲，
是你我熟悉的好味道。
利用保鮮膜製造自然的質感，
再塗上透明漆增添光澤。

材料

樹脂黏土 (Grace)
輕量樹脂黏土 (Grace Light)
壓克力顏料 (麗可得 軟管型)
　土黃 (Yellow Oxide)
　淺褐 (Transparent Raw Sienna)
　紅褐 (Transparent Burnt Sienna)
泡打粉
亮光透明漆

準備

• 依照p.11的要領，以1：1的比例混合 Grace和Grace Light的黏土，然後以調色卡 (I) 計量。依照p.14的要領調成土黃色 (p.15)。
• 依照p.11的要領混入泡打粉，然後以調色卡 (G) 計量出1個的分量。

作法

① 用壓平器滾動黏土球，延展成6㎝長的棒狀（傾斜壓平器，讓其中一側較細）。

② 以壓平器壓成約2mm的厚度。

③ 從較寬的那一邊開始捲。

④ 捲好之後用手指撫平界線，讓收口處朝下。

⑤ 用保鮮膜包起來，從上方按壓，一邊製造質感一邊稍微壓扁。以微波爐（500W）加熱10～20秒，使其乾燥。
★利用保鮮膜的皺褶加上自然的紋路。

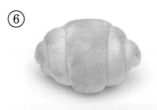

⑥ 依照基本的上色方式 (p.16) 的要領，疊塗上土黃、淺褐、紅褐色的顏料，加上烤色。

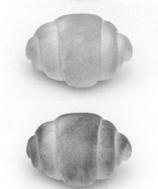

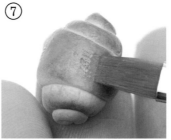

⑦ 整體塗抹透明漆，靜置乾燥。
★表現出塗上蛋黃烘烤時的光澤感。

29

recipe

三股辮麵包

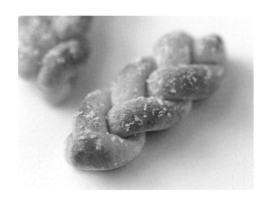

MITSUAMI-PAN

正如其名，這是一款編織三股辮
做成的可愛麵包。裹上加了粉末的膏狀塗料，
真實表現出砂糖的質感。

材料

樹脂黏土 (Grace)
輕量樹脂黏土 (Grace Light)
壓克力顏料 (麗可得 軟管型)
　土黃 (Yellow Oxide)
　淺褐 (Transparent Raw Sienna)
　紅褐 (Transparent Burnt Sienna)
泡打粉
砂糖 (p.20配料達人 砂糖)
亮光透明漆

準備

• 依照p.11的要領，以1：1的比例混合Grace和Grace Light的黏土，然後以調色卡（I）計量。依照p.14的要領調成土黃色（p.15）。

• 依照p.11的要領混入泡打粉，然後以調色卡（E）計量出3顆黏土球。

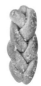

作法

①
用壓平器滾動黏土球，延展成3.5cm長的棒狀。一共做出3條。

②
分別用牙刷製造質感。

③
將2條如照片般交叉，再將另一條放上左側。
B A

④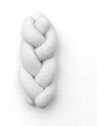
把A放在B上面交叉，然後將C放在A上面。
C A B

⑤
另一頭一樣依照④的要領，交錯編織成三股辮。
★只要讓上下的方向顛倒並翻面，就會比較好編。

⑥
用牙刷於整體製造質感，接著以微波爐（500W）加熱10～20秒，使其乾燥。

⑦
依照基本的上色方式（p.16）的要領，疊塗上土黃、淺褐、紅褐色的顏料，加上烤色。

⑧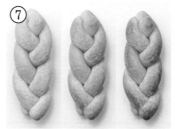
整體塗抹透明漆，靜置乾燥。用牙籤沾取砂糖裹於整體。

法式長棍&麥穗麵包&蘑菇麵包

散發成熟氛圍的3種法國麵包：經典的細長麵包「法式長棍」、
外型仿效麥穗的「麥穗麵包」，以及蕈菇造型的「蘑菇麵包」。

蘑菇麵包　　麥穗麵包　　法式長棍

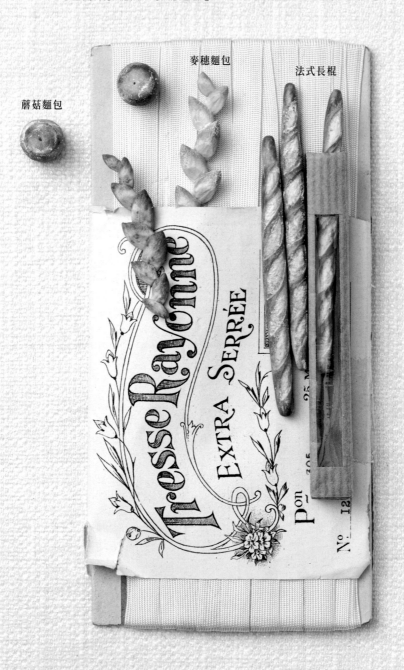

BAGUETTE & EPI & CHAMPIGNON

葉子麵包

發祥於南法普羅旺斯，葉子造型的時髦麵包。
以刮刀在壓平的黏土上描繪葉脈，再慢慢地擴大孔洞。

FOUGASSE

法式長棍

成品尺寸

材料

樹脂黏土（Grace）
輕量樹脂黏土（Grace Light）
泡打粉
嬰兒爽身粉

壓克力顏料（麗可得 軟管型）
土黃（Yellow Oxide）
淺褐（Transparent Raw Sienna）
紅褐（Transparent Burnt Sienna）
深褐（Transparent Burnt Umber）

準備

• 依照p.11的要領，以1：1的比例混合Grace和Grace Light的黏土，然後以調色卡（I）計量。依照p.14的要領調成土黃色（p.15）。
• 依照p.11的要領混入泡打粉，然後以調色卡（H）計量出1個的分量。

作法

①
用壓平器將黏土延展成9㎝長，然後以手指搓細兩端，延展成9.5㎝長。用筆刀斜向劃出7條線。

②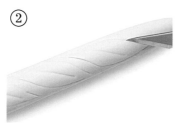
以①的線條為中心，用筆刀描繪出樹葉的圖案。稍微靜置乾燥，直到表面的黏手感消失。
★經過乾燥之後，剝除黏土時才會產生質感，並能表現出逼真的裂紋。

③
用筆刀將樹葉內側的黏土掀起一半。
★黏土要盡量剝得薄一點。如果剝得太厚會有破洞的感覺，要特別留意。

④
將黏土轉向，以同樣方式掀開另一半黏土，再用鑷子剝除黏土。以微波爐（500W）加熱10～20秒，使其乾燥。

⑤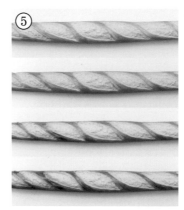
依照基本的上色方式（p.16）的要領，疊塗上土黃、淺褐、紅褐色的顏料，接著再塗上深褐色，加上烤色。
★這時要先避開樹葉的內側，之後再塗。

⑥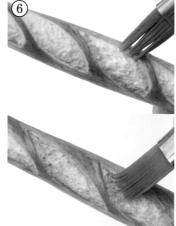
和⑤一樣，將4色顏料分別用水稍微溶解，疊塗於樹葉的邊緣部分。第1～2色要從邊緣往內側塗，使其自然地融合暈開。第3～4色則是由內側往樹葉外塗，讓顏色融合。
★為了讓顏料固著在已經製造出質感的黏土上，要用水稍微加以稀釋。

⑦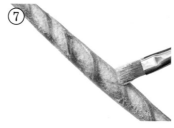
用筆沾取嬰兒爽身粉，拍在整體上。

麥穗麵包

材料 樹脂黏土（Grace）
輕量樹脂黏土（Grace Light）
壓克力顏料（麗可得 軟管型）
　土黃（Yellow Oxide）
　褐（Raw Sienna）
泡打粉
軟木粉
嬰兒爽身粉

軟木粉（光榮堂）
將軟木粉碎製成的產品。有
各種不同的顆粒大小，本書
是使用細緻款。

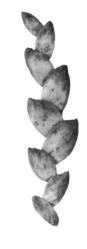

準備 ・依照p.11的要領，以1：1的比例混合Grace和Grace Light的黏土，然後
以調色卡（**I**）計量。依照p.14的要領調成土黃色（p.15）。
・依照p.11的要領混入泡打粉，然後以調色卡（**H**）計量出1個的分量。

作法

①
用壓平器將黏土延
展成7cm長的棒狀，
然後以手指將兩端
搓成細尖狀，再稍
微壓扁整體。

②
用牙刷於整體製造
質感。

③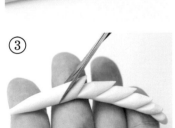
用黏土工藝剪刀斜
向剪8刀。
★小心，不要將黏土
剪斷。

④
左右交錯地移動
黏土，塑造成麥穗
的造型。以微波爐
（500W）加熱10～
20秒，使其乾燥。

⑤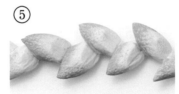
依照基本的上色方
式（p.16）的要領，疊
塗上土黃、褐色的
顏料，加上烤色。
★剖面不用上色。

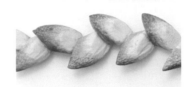

⑥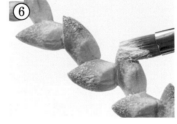
用筆沾取嬰兒爽身
粉，拍在整體上。

加入裸麥

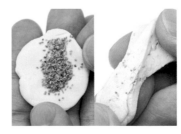
作法相同，只是要
在計量好且完成調
色的黏土中，混入
以調色卡（**E**）計量
的軟木粉。

蘑菇麵包

材料

樹脂黏土 (Grace)
壓克力顏料 (麗可得 軟管型)
　土黃 (Yellow Oxide)
　淺褐 (Transparent Raw Sienna)
　紅褐 (Transparent Burnt Sienna)
　深褐 (Transparent Burnt Umber)
泡打粉
嬰兒爽身粉

準備

• 依照p.11的要領，以調色卡 (I) 計量黏土，然後依照p.14的要領調成土黃色 (p.15)。
• 依照p.11的要領混入泡打粉，大的以調色卡 (G) + (E) 計量、小的則以調色卡 (D) 計量。

成品尺寸

作法

① 大的黏土搓圓，小的黏土則用壓平器之類壓平。

② 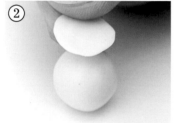 將平坦黏土的邊緣捏成扭曲狀，放在黏土球上貼合。

③ 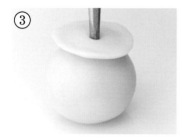 利用黏土刮刀（**不鏽鋼刮刀**）在中央處戳洞。以微波爐（500W）加熱10～20秒，使其乾燥。
★若因加熱而變形，請重新修整形狀。

④ 將適當大小的黏土調成土黃色 (p.15)，接著再用水溶解成膏狀。

⑤ 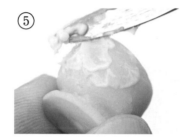 將④隨意地塗抹於③的黏土整體，平坦黏土的邊緣部分也要塗抹。靜置讓膏狀黏土乾燥。
★塗上膏狀黏土，呈現出法國麵包特有的粗糙質感。

⑥ 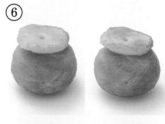 依照基本的上色方式 (p.16) 的要領，疊塗上土黃、淺褐、紅褐色的顏料，接著再塗上深褐色，加上烤色。

⑦ 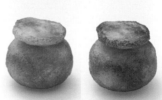 用筆沾取嬰兒爽身粉，拍在整體上。

葉子麵包

材料

樹脂黏土 (Grace)
壓克力顏料 (麗可得 軟管型)
　　土黃 (Yellow Oxide)
　　淺褐 (Transparent Raw Sienna)
　　紅褐 (Transparent Burnt Sienna)
泡打粉
嬰兒爽身粉

準備

• 依照p.11的要領，以調色卡（I）計量黏土，然後依照p.14的要領調成土黃色（p.15）。
• 依照p.11的要領混入泡打粉，然後以調色卡（G）計量出1個的分量。

成品尺寸

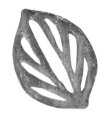

作法

① 將黏土捏塑成水滴狀。

② 用壓平器壓扁，然後用牙刷於整體製造質感。

③ 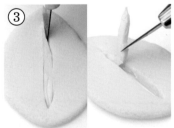 以筆刀在正中央劃出粗線條，剝除內側的黏土。

④ 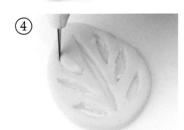 依照和③相同的要領，如照片般在左右各劃3條線。

⑤ 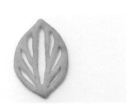 用黏土刮刀（**不鏽鋼刮刀**）擴大線條的洞，修整形狀。以微波爐（500W）加熱10～20秒，使其乾燥。
★洞要慢慢地擴大。若因加熱而變形，請重新修整形狀。

⑥ 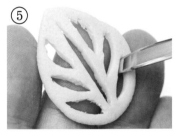 依照基本的上色方式（p.16）的要領，疊塗上土黃、淺褐、紅褐色的顏料，加上烤色。

⑦ 用筆沾取嬰兒爽身粉，拍在整體上。

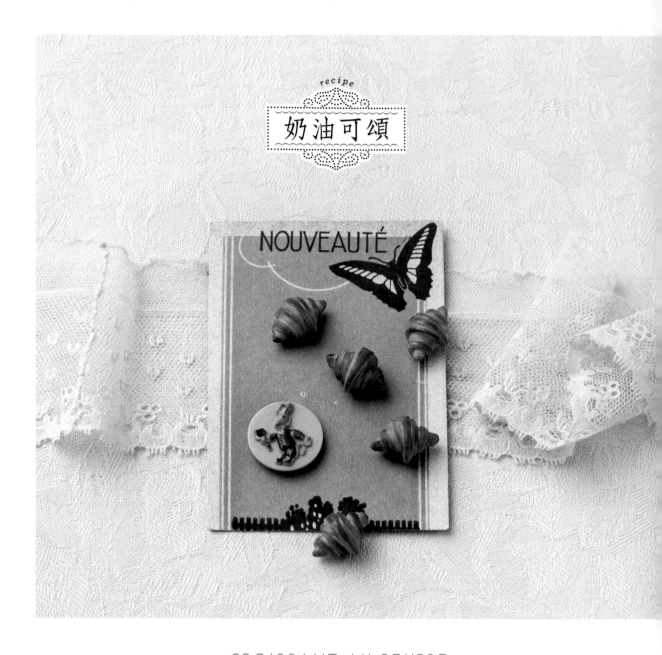

CROISSANT AU BEURRE

在法國，人們如此稱呼使用奶油製作的菱形可頌。
在黏土上劃刀製作出細緻的層次，並且加深烤色來呈現酥脆的感覺。

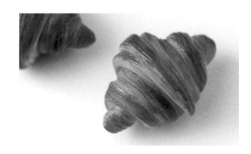

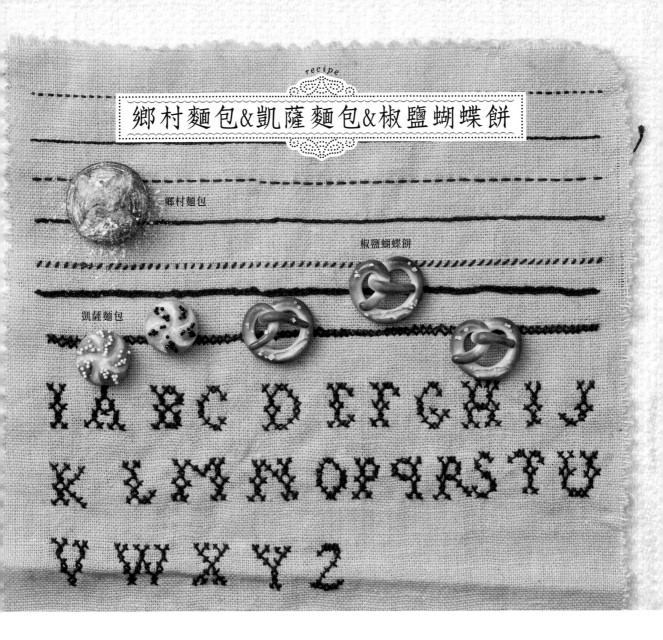

鄉村麵包&凱薩麵包&椒鹽蝴蝶餅

recipe

鄉村麵包

椒鹽蝴蝶餅

凱薩麵包

I A B C D E F G H I J
K L M N O P Q R S T U
V W X Y Z

PAIN DE CAMPAGNE & KAISERSEMMEL & BREZEL

經典的鄉村麵包「Pain de campagne」，是用棉線製作籃子來加上紋路。
宛如皇冠的「凱薩麵包」是發祥於奧地利的麵包。
造型好比雙手交抱的「椒鹽蝴蝶餅」則是極受歡迎的德國麵包。

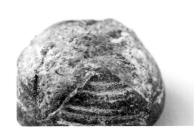

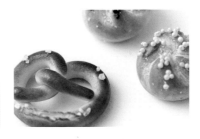

奶油可頌

材料

樹脂黏土 (Grace)
輕量樹脂黏土 (Grace Light)
壓克力顏料 (麗可得 軟管型)
　土黃 (Yellow Oxide)
　淺褐 (Transparent Raw Sienna)
　紅褐 (Transparent Burnt Sienna)
　深褐 (Transparent Burnt Umber)
泡打粉
亮光透明漆

準備

• 依照p.11的要領，以2：1的比例混合 Grace和Grace Light的黏土，然後以 調色卡 (I) 計量。
• 依照p.14的要領調成土黃色 (p.15)，然 後依照p.11的要領混入泡打粉。

成品尺寸
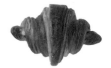

作法

① 裁切紙張，做出大 小兩個等腰三角形 的紙型。大的底邊2 cm、高6cm。小的底 邊1cm、高5cm。

② 從準備好的黏土中 取調色卡 (H) 的分 量，以壓平器延展 成6cm長的棒狀，然 後壓平。

③ 將大紙型放在②的 黏土上，用美工刀沿 著紙型裁切。
★由於紙會黏在黏土 上，所以紙型只要輕 輕地放上去就好。用 透明文件夾製作紙型 就能防止沾黏。

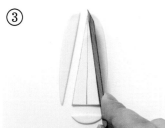
④ 以美工刀在長邊的 側面劃上細小的紋 路。

⑤ 也在表面的兩端，用 美工刀劃上細小的 紋路。用保鮮膜包 起來，以防乾燥。
★正中央在捲起來之 後就看不見了，所以 不需要劃上紋路。

⑥ 依照和步驟②～③ 一樣的要領，從剩 下的黏土中取出調 色卡 (G) 的分量， 延展成5cm長的棒 狀後壓平，再沿著小 紙型裁切。

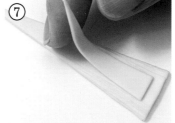
⑦ 將⑤的黏土從保鮮 膜上撕下來，於正中 央疊上⑥。

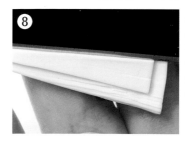
⑧ 用美工刀在小等腰 三角形側面和表面 劃上細小的紋路。
★由於是精細作業， 最好將黏土放在壓平 器上拿著操作。

40

⑨

以美工刀切開大等腰三角形的底邊正中央。

⑫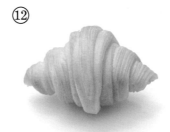

依照基本的上色方式（p.16）的要領，疊塗上土黃、淺褐、紅褐色的顏料，接著再塗上深褐色，加上烤色。

⑩

翻面之後稍微打開⑨的切口。

★只要打開切口、展開成八字形來捲，即可捲出漂亮的形狀。

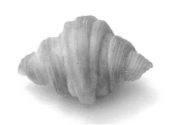

⑪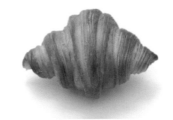

從靠近自己這一側開始捲。用手輕壓讓底面變得平坦，修整形狀。以微波爐（500W）加熱10～20秒，使其乾燥。

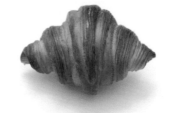

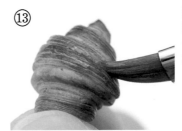

⑬

整體塗抹透明漆，靜置乾燥。

★透明漆要沿著紋路塗抹。

鄉村麵包

材料
樹脂黏土 (Grace)
輕量樹脂黏土 (Grace Light)
壓克力顏料 (麗可得 軟管型)
　　土黃 (Yellow Oxide)
　　紅褐 (Transparent Burnt Sienna)
　　深褐 (Transparent Burnt Umber)
　　白 (Titanium White)

泡打粉
軟木粉 (p.35)
嬰兒爽身粉
矽膠取型材料 (**矽膠取型土**)
棉線
木工用白膠

準備
• 依照p.11的要領，以1：1的比例混合Grace和Grace Light的黏土，然後以調色卡 (I) 計量。
　依照p.14的要領，混合土黃色和深褐色的顏料，調成淺褐色 (p.15)。
• 依照p.11的要領混入泡打粉，然後以調色卡 (H) 計量出1個的分量。

製作發酵籃 （發酵籃模具）

① 在調色卡 (H) 的凹槽背面塗抹白膠。

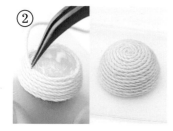
② 以鑷子一邊按壓，一邊緊密地纏上棉線，靜置讓白膠乾燥。
★如果線的縫隙間沒有塗上白膠，線就會散開，因此捲的時候要一邊補塗。

③ 將**矽膠取型土**的A材料和B材料，分別以調色卡 (H) 計量出高高隆起的分量，然後混合在一起。蓋在②上面，使其硬化。

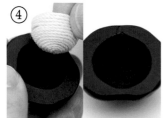
④ 從調色卡上剝下，取出裡面的線就完成發酵籃模具了。

作法

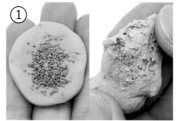
① 在黏土中，混入以調色卡 (E) 計量的軟木粉。

② 搓圓之後，輕輕壓成圓頂狀。

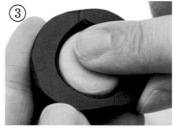
③ 將②塞填入發酵籃（發酵籃模具）中，然後脫模。
★會如照片般產生紋路。

④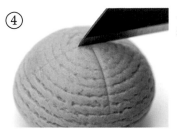

以美工刀劃上十字線條。

⑦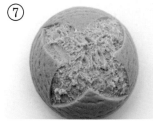

以微波爐（500W）加熱10～20秒，使其乾燥。

⑤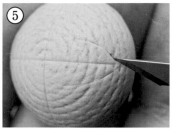

以④的線條為中心，用筆刀描繪出4片葉子的形狀。稍微靜置乾燥，直到表面的黏手感消失。
★經過乾燥之後，剝除黏土時才會產生質感，並能表現出逼真的裂紋。

⑧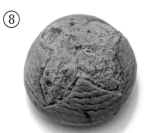

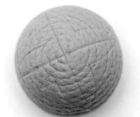

依照基本的上色方式（p.16）的要領，疊塗上土黃、紅褐、深褐色的顏料，加上烤色。
★剝除黏土的部分不上色，界線邊緣的垂直面則要上色。

⑥

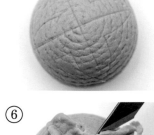

用筆刀掀起線條內側的黏土，以鑷子剝下。
★黏土要盡量剝得薄一點。如果剝得太厚會有破洞的感覺，要特別留意。

⑨

在嬰兒爽身粉中混入白色顏料，用筆沿著線條描繪，裹在整體上。
★混入顏料可讓粉末固定於表面。

凱薩麵包

材料　樹脂黏土 (Grace)　　　　　　　　　　泡打粉
　　　　輕量樹脂黏土 (Grace Light)　　　　　罌粟籽 (下記)
　　　　壓克力顏料 (麗可得 軟管型)　　　　　木工用白膠
　　　　　土黃 (Yellow Oxide)
　　　　　褐 (Raw Sienna)

準備　• 依照p.11的要領，以1：1的比例混合Grace和Grace Light的黏土，然後以調
　　　　　色卡 (**I**) 計量。依照p.14的要領調成土黃色 (p.15)。
　　　　• 依照p.11的要領混入泡打粉，然後以調色卡 (**G**) 計量出1個的分量。

作法

①　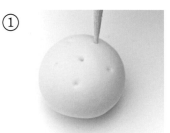
黏土搓圓之後稍微壓扁。先用牙籤在中心做記號，然後等距離地在周圍做出5個記號。

②
以黏土刮刀 (**不鏽鋼刮刀**) 從中心往記號劃上5條紋路，把兩個點連起來。以微波爐 (500W) 加熱10～20秒，使其乾燥。

③　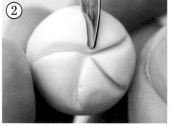
用筆刀挖出紋路的溝槽，製造質感。
★黏土如果很柔軟就製造不出削落的質感，所以要確實讓黏土乾燥。

④　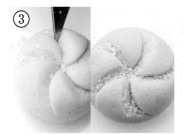
依照基本的上色方式 (p.16) 的要領，疊塗上土黃、褐色的顏料，加上烤色。

⑤　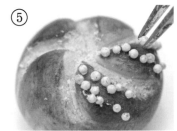
罌粟籽挑選喜歡的顏色，以白膠黏貼上去。

罌粟籽

材料　美甲串珠
　　　　壓克力顏料 (麗可得 軟管型)
　　　　　白 (Titanium White)
　　　　　土黃 (Yellow Oxide)
　　　　　黑 (Ivory Black)

美甲串珠
使用金色的玻璃珠。這是美甲時會使用的小顆粒狀玻璃配件。

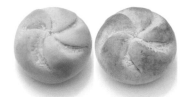
白色罌粟籽是混合白色和土黃色的顏料，黑色罌粟籽則是以黑色顏料為串珠上色。

椒鹽蝴蝶餅

**White Stone
WS-02
（Morin）**

鐵道模型等所使用的白
色粒狀石頭。使用0.7～
1.2mm的產品。

材料　樹脂黏土 (Grace)
　　　　輕量樹脂黏土 (Grace Light)
　　　　壓克力顏料 (麗可得 軟管型)
　　　　　土黃 (Yellow Oxide)
　　　　　淺褐 (Transparent Raw Sienna)
　　　　　紅褐 (Transparent Burnt Sienna)

　　　　泡打粉
　　　　亮光透明漆
　　　　粒狀石頭 (White Stone)
　　　　木工用白膠

準備　• 依照p.11的要領，以1:1的比例混合Grace和Grace Light的黏土，然後
　　　　以調色卡（I）計量。依照p.14的要領調成土黃色（p.15）。
　　　　• 依照p.11的要領混入泡打粉，然後以調色卡（F）計量出1個的分量。

作法

①

利用壓平器滾動黏土，延展成9cm長的棒狀。

⑤
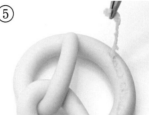
用筆刀掀起線條內側的黏土，再以鑷子剔除。以微波爐（500W）加熱10～20秒，使其乾燥。

②
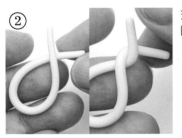
交叉兩端，扭轉一圈。

⑥
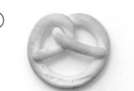
依照基本的上色方式（p.16）的要領，疊塗上土黃、淺褐、紅褐色的顏料，加上烤色。
★黏土重疊的部分不用上色。製造出斑駁的效果感覺會更加逼真。剔除黏土的部分不上色，邊緣的垂直面則要上色。

③
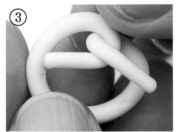
將扭轉的部分往內摺，然後把兩端黏貼於環狀部分。

④
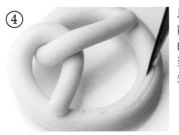
以筆刀在環的下方劃2刀，描繪出較粗的線條。靜置乾燥到表面的黏手感消失。

⑦
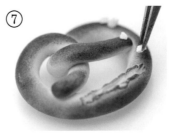
整體塗抹透明漆，靜置乾燥。以白膠黏上粒狀石頭。

BUTTER TOAST

奶油烤吐司

最大的重點在於，要在吐司上添加看起來無敵美味的烤色。
塗上經過調色的透明漆，表現出奶油融化的樣子。

以下將介紹烤吐司、三明治等吐司切片的變化型。
只要依個人喜好改變配料，
就能創造出更多、更有趣的搭配。

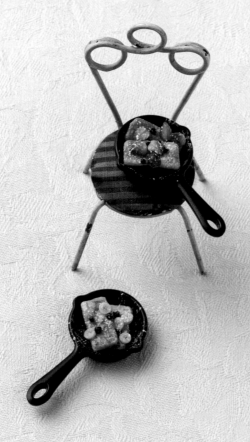

FRENCH TOAST

法式吐司

運用在百圓商店找到的煎鍋造型量匙。
豐富的水果配料增添了華麗奢侈感。

奶油烤吐司

材料　山型吐司切片　　　　　　　奶油（右記）
　　　　壓克力顏料（麗可得 軟管型）　亮光透明漆
　　　　　土黃（Yellow Oxide）　　　木工用白膠
　　　　　淺褐（Transparent Raw Sienna）
　　　　　紅褐（Transparent Burnt Sienna）

奶油

以調色卡（**D**）計量樹脂黏土（**Grace**），然後依照p.14的要領調成土黃色（p.15）。將黏土球壓扁成直徑約1cm，以美工刀切成5mm見方。

作法

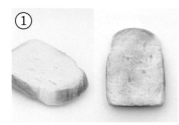
① 依照下方的要領製作山型吐司切片。在吐司邊和表面分別疊塗上土黃、淺褐、紅褐色的顏料，加上烤色。

③ 在透明漆中混入土黃色顏料，塗抹於奶油和吐司整體，靜置乾燥。
★表現出融化的奶油。

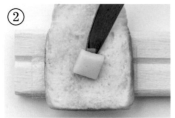
② 依照上方的要領製作奶油，以白膠貼在①上。
★放在貼了雙面膠的免洗筷上固定，作業起來會方便許多。

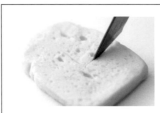
可依個人喜好，在脫模之後用美工刀劃上十字，感覺會更栩栩如生。

吐司切片

※照片中是方形吐司切片。

材料　樹脂黏土（Grace）
　　　　輕量樹脂黏土（Grace Light）
　　　　壓克力顏料（麗可得 軟管型）
　　　　　土黃（Yellow Oxide）

準備　• 依照p.11的要領，以1：1的比例混合Grace和Grace Light的黏土。然後依照p.14的要領調成土黃色（p.15）。

作法

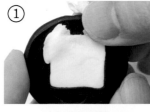
① 將黏土塞填進模具（p.19）中，突出的部分用手指抹除。
★最好在調色之前就填進模具中，大概測量黏土的用量。

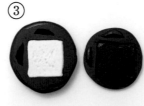
③ 取下蓋子脫模，自然乾燥。
★填進模具時的下方為正面。

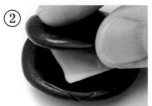
② 蓋上蓋子，從上方用力按壓。

法式吐司

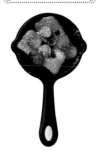

材料
方形吐司切片
壓克力顏料（麗可得 軟管型）
　土黃（Yellow Oxide）
　淺褐（Transparent Raw Sienna）
　紅褐（Transparent Burnt Sienna）
　深褐（Transparent Burnt Umber）
液狀樹脂黏土（MODENA PASTE）
木工用白膠
亮光透明漆

草莓（p.82）
香蕉（p.84）
藍莓（p.84）
嬰兒爽身粉

煎鍋
煎鍋造型的量匙（1/2小匙）。購於百圓商店。

作法

①

依照p.48的要領，製作方形吐司切片後切成一半（或準備2片對切的），接著和奶油烤吐司的步驟①一樣，在吐司邊和表面加上烤色。

②

在液狀樹脂黏土中混入土黃色顏料，塗抹於①的表面和吐司邊，靜置乾燥。
★表現出浸泡過蛋液的狀態。重點是不要整面都塗，也要稍微顯露出黏土原本的顏色。

③

用手稍微凹摺，扭曲形狀。

④ → →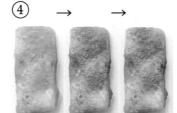

依序疊塗上土黃、紅褐、深褐色的顏料，加上烤色。

⑤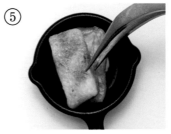

在市售的煎鍋上塗白膠，黏上④。

⑥

在透明漆中混入土黃色和紅褐色的顏料，做成糖漿，塗抹於各處。
★如果整體都塗會讓吐司的質感消失，要特別留意。

⑦

以白膠黏貼上草莓（香蕉）、藍莓，讓整體沾上嬰兒爽身粉，靜置乾燥。

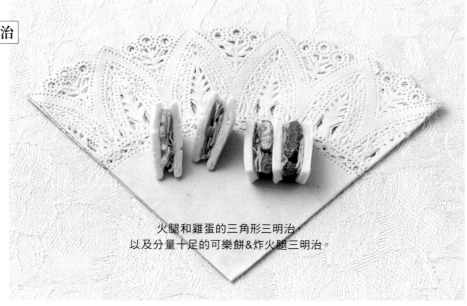

三明治

火腿和雞蛋的三角形三明治，
以及分量十足的可樂餅&炸火腿三明治。

材料 方形吐司切片 　蛋沙拉餡料（p.78）
　　　 火腿（p.85）　　可樂餅（p.74）
　　　 萵苣（p.86）　　炸火腿（p.75）
　　　 小黃瓜（p.86）　木工用白膠

準備 ● 依照p.48的要領，製作方形吐司切
片後沿對角線切開（或準備2片三角
形的）。可樂餅&炸火腿三明治則要
準備3片對切吐司（切成一半或3片
對切的）。

作法

①

萵苣對切，小黃瓜
縱向對切。

②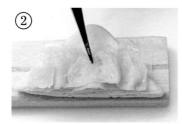

在吐司上塗白膠，放
上萵苣，然後以鑷子
稍微反摺，讓菜葉
產生動感。
★萵苣的切割邊要朝
下。

③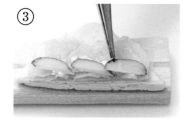

在小黃瓜上塗白膠，
排在下方。
★切割邊要朝下擺
放。

④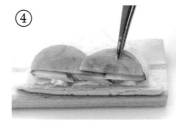

用白膠黏貼上對切
的火腿。
★切割邊要朝下。雞
蛋三明治則是放上蛋
沙拉餡料來取代火
腿。

⑤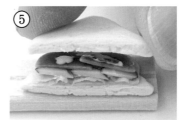

用白膠黏貼上另一
片吐司夾起來。
★可樂餅&炸火腿三
明治是依照吐司＋萵
苣＋可樂餅＋吐司＋
萵苣＋炸火腿＋萵苣
＋吐司的順序疊放。

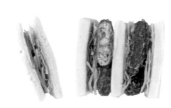

成品尺寸

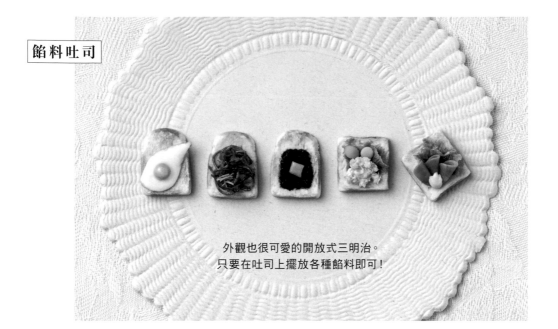

餡料吐司

外觀也很可愛的開放式三明治。
只要在吐司上擺放各種餡料即可！

材料

山型吐司切片
方形吐司切片
荷包蛋（p.87）
炒麵（p.77）
奶油（p.48）

紅豆沙（p.58）
捲葉萵苣（p.86）
小黃瓜（p.86）
蛋沙拉餡料（p.78）
火腿（p.85）

美乃滋（p.78步驟②）
木工用白膠
亮光透明漆

準備

• 依照p.48的要領，製作方形吐司切片和山型吐司切片，然後和奶油烤吐司的步驟①（p.48）一樣，在吐司邊和表面加上烤色。

作法

荷包蛋

在山型吐司上塗白膠，黏上荷包蛋。

雞蛋

在方形吐司上塗白膠，黏上捲葉萵苣、小黃瓜。最後放上蛋沙拉餡料。

炒麵

在山型吐司上塗白膠，黏上炒麵。

火腿

在方形吐司上塗白膠，黏上捲葉萵苣、輕輕摺疊起來的火腿。最後放上美乃滋。

紅豆奶油

在山型吐司上抹開紅豆沙，放上奶油。靜置乾燥後塗上透明漆。

成品尺寸

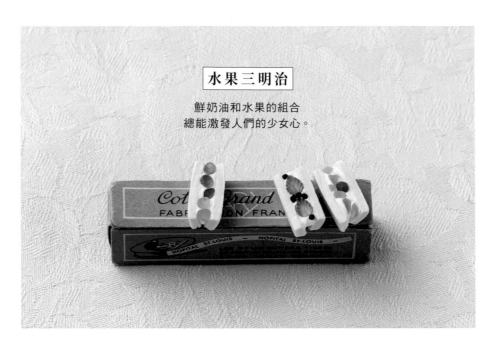

水果三明治

鮮奶油和水果的組合
總能激發人們的少女心。

材料　方形吐司切片
　　　　奶油土
　　　　（Grace發泡型 軟管）
　　　　草莓（p.82）

櫻桃（p.83）
藍莓（p.84）
麝香葡萄（p.85）
芒果（p.85）
亮光透明漆

**Grace
發泡型 軟管
（日清Associates）**
以樹脂黏土為基底的奶油土。能夠
輕易表現出鮮奶油的質感。

作法

①

依照p.48的要領製
作方形吐司切片，然
後切成一半（或準
備2片對切的）。用
美工刀切掉一點吐
司邊的部分。
★切太多會讓吐司變
小，要特別留意。

②

在吐司上塗奶油土，
用黏土刮刀（**不鏽
鋼刮刀**）將側面整
平。
★配合水果的厚度來
決定鮮奶油的高度。

③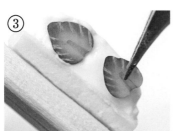

將喜歡的水果埋進
鮮奶油中（照片中
是草莓）。
★還可以放入切半的
麝香葡萄、芒果和櫻
桃（去梗）。

④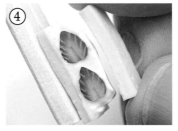

放上另一片吐司夾
起來。

⑤

在縫隙之間埋入藍
莓，靜置乾燥。在水
果上塗抹透明漆，
靜置乾燥。
★小配件要在吐司夾
起來之後，視整體感
覺放入。

成品尺寸

Kashi-pan & Sōzai-pan

3

袖珍黏土的
甜麵包&鹹麵包

菠蘿麵包、紅豆麵包、巧克力螺旋麵包、

炒麵餐包、咖哩麵包等，

這些是在麵包店常見的甜麵包和鹹麵包。

做成袖珍黏土之後，感覺又更加樸實可愛了。

除了麵包之外，也能體會到

製作卡士達奶油和配料的樂趣。

菠蘿麵包

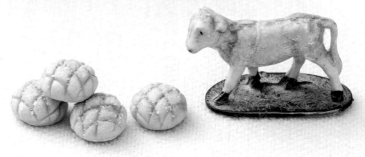

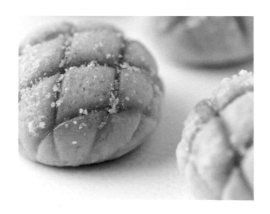

MELON-PAN

這款歷久不衰的甜麵包，上面的格子圖案
既樸實又可愛。溝槽部分也要確實塗上顏料，
製造出表面的酥脆感。

材料

樹脂黏土 (Grace)
壓克力顏料 (麗可得 軟管型)
　土黃 (Yellow Oxide)
　淺褐 (Transparent Raw Sienna)
　紅褐 (Transparent Burnt Sienna)
亮光透明漆
砂糖 (p.20配料達人 砂糖)

準備

• 依照p.11的要領，以調色卡
（**G**）計量黏土，然後依照p.14
的要領調成土黃色(p.15)。

作法

①
稍微壓扁黏土球，
做成圓頂狀。

⑤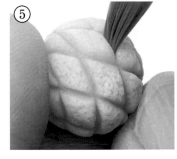
依照基本的上色方
式(p.16)的要領，疊
塗上土黃、淺褐、紅
褐色的顏料，加上
烤色。溝槽內也要
塗抹。
★於整體淺淺地上
色。

②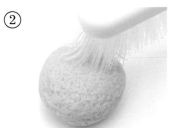
用牙刷於整體製造
質感。

→

⑥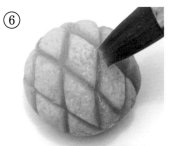
整體塗上透明漆，
靜置乾燥。

③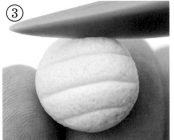
用黏土刮刀劃上4條
紋路。

④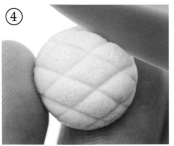
再劃上4條紋路，使
其呈現斜向的格子
狀，然後自然乾燥。

⑦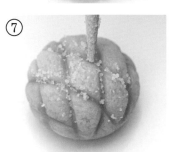
用牙籤沾取砂糖，
裹於整體。

各種甜麵包

以下將介紹紅豆麵包、艾草麵包、果醬麵包、卡士達奶油麵包這4款。
在裡面填入紅豆沙、果醬、卡士達奶油，做成令人垂涎三尺的模樣。

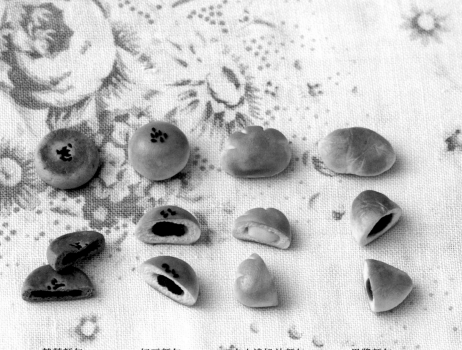

艾草麵包　　　　　紅豆麵包　　　　卡士達奶油麵包　　　果醬麵包

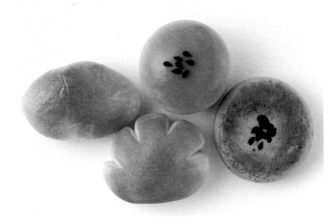

每款的烤色看起來
都非常美味。果醬
麵包表面的皺褶是
重點。

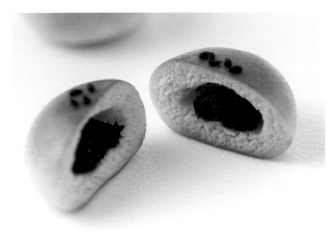

紅豆麵包的剖面。
裡面有以膏狀黏土
做成的紅豆沙。

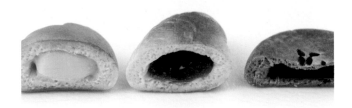

無論是果醬還是卡
士達奶油皆分量十
足。麵包的剖面要
用牙刷確實製造出
質感。

KASHI-PAN

紅豆麵包

材料
樹脂黏土（Grace）
輕量樹脂黏土（Grace Light）
壓克力顏料（麗可得 軟管型）
　土黃（Yellow Oxide）
　淺褐（Transparent Raw Sienna）
　紅褐（Transparent Burnt Sienna）
矽膠取型材料（**矽膠取型土**）

紅豆沙（下記）
亮光透明漆
黑芝麻（下記）

美妝用針筒
化妝品用的針筒。購於百圓商店。

準備
- 依照p.11的要領，以1：1的比例混合Grace和Grace Light的黏土。
- 依照p.11的要領以調色卡（**F**）計量，然後依照p.14的要領調成土黃色（p.15）。
- 混合**矽膠取型土**的A材料和B材料，做成直徑6mm的球狀，使其硬化。

作法　★如果不切開，就不要包入**矽膠取型土**，將其分量換成黏土來塑型。

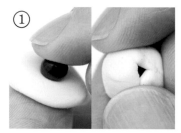

① 壓平黏土，包入**矽膠取型土**，捏塑成圓形。靜置到表面乾燥為止（1～2小時左右）。

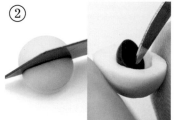

② 用美工刀對切，以黏土刮刀取出裡面的球。
★為避免黏土變形，要前後移動美工刀切割。假使空洞偏離中心，就用黏土刮刀調整形狀。

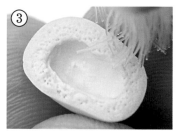

③ 用牙刷於剖面製造質感，自然乾燥。

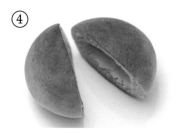

④ 依照基本的上色方式（p.16）的要領，疊塗上土黃、淺褐、紅褐色的顏料，加上烤色。
★反面也要塗抹。

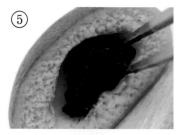

⑤ 依照下方的要領製作紅豆沙，填入空洞中。
★放在貼了雙面膠的免洗筷上，作業起來會方便許多。

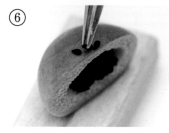

⑥ 表面塗上透明漆，再擺上黑芝麻，靜置乾燥。
★也可以用白膠來黏貼。

紅豆沙
在樹脂黏土（**Grace**）中混入深褐（**Transparent Burnt Umber**）和紅（**Deep Brilliant Red**）、黑（**Ivory Black**）等顏料（黑色要少量），調成紅豆色。放入小盤中，加入透明漆，用黏土刮刀切拌混合。
★稀釋到還殘留黏土顆粒的程度。

黑芝麻
用平口鉗將美妝用針筒的前端夾成水滴狀。壓平適當大小的彩色黏土（**Grace Color 黑**），靜置乾燥約3小時。以針筒在黏土上壓出形狀，再用鑷子取出來。
★黏土如果還沒乾，就會跑進針筒裡，無法順利壓模，要特別留意。

艾草麵包

材料　樹脂黏土（Grace）
輕量樹脂黏土（Grace Light）
壓克力顏料（麗可得 軟管型）
　土黃（Yellow Oxide）
　綠（Permanent Sap Green）
　淺褐（Transparent Raw Sienna）
　紅褐（Transparent Burnt Sienna）

矽膠取型材料
（矽膠取型土）
立體模型用草皮素材
（Country Grass）
黑芝麻（p.58）
紅豆沙（p.58）
亮光透明漆

**Country Grass
CS-01**
（Morin）

鐵道模型等所使用
的草皮素材。選擇
深綠色，用來表現
出艾草。

準備
- 依照p.11的要領，以1：1的比例混合Grace和Grace Light的黏土。
- 依照p.11的要領以調色卡（**F**）計量，然後依照p.14的要領，混合土黃、綠、紅褐色的顏料調成艾草色（p.15）。
- 混合**矽膠取型土**的A材料和B材料，做成直徑9mm的扁圓形，使其硬化。

作法　★如果不切開，就不要包入**矽膠取型土**，將其分量換成黏土來塑型。

① 以調色卡（**A**）計量 **Country Grass**，混入黏土中。

② 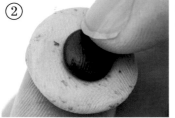 壓平黏土，包入**矽膠取型土**，捏塑成圓形。

③ 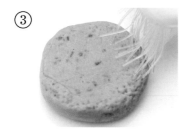 用手指壓平，用牙刷在上面和底面製造質感。

④ 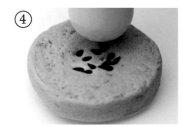 放上黑芝麻、決定位置，然後以黏土刮刀的平坦面壓進黏土裡。靜置到表面乾燥為止（1～2小時左右）。
★黑芝麻要趁黏土柔軟時壓入。

⑤ 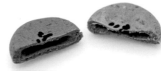 用美工刀對切，以黏土刮刀取出裡面的圓形，接著用牙刷於剖面製造質感，自然乾燥。
★假使空洞偏離中心，就用黏土刮刀調整形狀。

⑥ 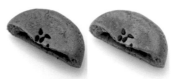 依照基本的上色方式（p.16）的要領，疊塗上土黃、淺褐、紅褐色的顏料，淡淡地加上烤色。
★正中央不太需要塗抹，反面則要塗抹。不切開時作法亦同。

⑦ 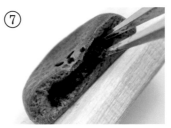 在空洞中填入紅豆沙，靜置乾燥。在表面塗上透明漆，靜置乾燥。
★放在貼了雙面膠的免洗筷上，作業起來會方便許多。

果醬麵包

材料
樹脂黏土（Grace）
輕量樹脂黏土（Grace Light）
壓克力顏料（麗可得 軟管型）
　土黃（Yellow Oxide）
　淺褐（Transparent Raw Sienna）
　紅褐（Transparent Burnt Sienna）

矽膠取型材料（**矽膠取型土**）
草莓果醬（下記）
亮光透明漆

準備
- 依照p.11的要領，以1：1的比例混合Grace和Grace Light的黏土。
- 依照p.11的要領以調色卡（**F**）計量，然後依照p.14的要領調成土黃色（p.15）。
- 混合**矽膠取型土**的A材料和B材料，做成9㎜×6㎜的橢圓形，使其硬化。

作法　★如果不切開，就不要包入**矽膠取型土**，將其分量換成黏土來塑型。

①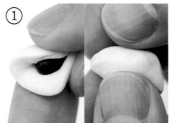

壓平黏土，包入**矽膠取型土**，捏塑成橢圓形。

④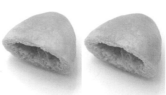

依照基本的上色方式（p.16）的要領，疊塗上土黃、淺褐、紅褐色的顏料，加上烤色。
★反面也要塗抹。

②

用保鮮膜包住後從上方按壓，一邊修整形狀一邊製造質感。靜置到表面乾燥為止（1～2小時左右）。
★利用保鮮膜的皺褶加上自然的紋路。

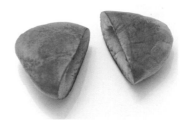

③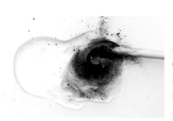

以美工刀對切，用黏土刮刀取出裡面的橢圓形。用牙刷於剖面製造質感，自然乾燥。
★假使空洞偏離中心，就用黏土刮刀調整形狀。

⑤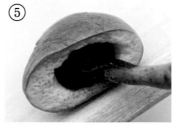

依照下方的要領製作草莓果醬，填入空洞中，靜置乾燥。表面塗上透明漆，靜置乾燥。
★因為果醬乾得很快，所以作業時動作要迅速。

草莓果醬

在黏著劑（**SUPER-X Gold Clear**）中混入紅（**Deep Brilliant Red**）的顏料、沙畫用沙。

沙畫用沙
使用紅色的沙子，用來表現出草莓果醬的顆粒。

配料達人（顆粒草莓果醬）
（TAMIYA）
用來表現出草莓果醬。覺得自製很麻煩的人，也可以用這個來替代。

卡士達奶油麵包

材料 樹脂黏土（Grace）　　　　　　矽膠取型材料（矽膠取型土）
輕量樹脂黏土（Grace Light）　　卡士達奶油（下記）
壓克力顏料（麗可得 軟管型）　　亮光透明漆
　　土黃（Yellow Oxide）
　　淺褐（Transparent Raw Sienna）
　　紅褐（Transparent Burnt Sienna）

準備　• 依照p.11的要領，以1：1的比例混合Grace和Grace Light的黏土。
　　　• 依照p.11的要領以調色卡（**F**）計量，然後依照p.14的要領調成土黃色（p.15）。
　　　• 混合**矽膠取型土**的A材料和B材料，做成9mm×6mm的橢圓形，使其硬化。

作法　★如果不切開，就不要包入**矽膠取型土**，將其分量換成黏土來塑型。

①
壓平黏土，包入**矽膠取型土**，捏塑成橢圓形。

④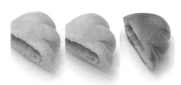
依照基本的上色方式（p.16）的要領，疊塗上土黃、淺褐、紅褐色的顏料，加上烤色。
★反面也要塗抹。

②
用黏土刮刀在側面劃上4條紋路，靜置到表面乾燥為止（1～2小時左右）。

⑤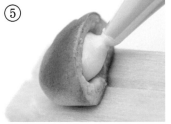
依照下方的要領製作卡士達奶油，擠入空洞中，靜置乾燥。
★卡士達奶油一旦乾燥分量就會減少，因此要填得多一些。

③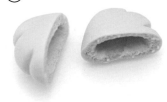
以美工刀對切，用黏土刮刀取出裡面的橢圓形。用牙刷於剖面製造質感，自然乾燥。
★假使空洞偏離中心，就用黏土刮刀調整形狀。

⑥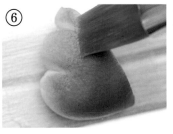
表面塗上透明漆，靜置乾燥。

卡士達奶油

在液狀樹脂黏土（**MODENA PASTE**）中混入土黃（**Yellow Oxide**）和白色（**Titanium White**）的顏料，調成奶油黃色。
製作紙捲擠花袋（p.20）裝入其中。
★因為只是要把卡士達奶油擠出來，所以紙捲擠花袋的前端開口寬一點沒關係。

巧克力螺旋麵包

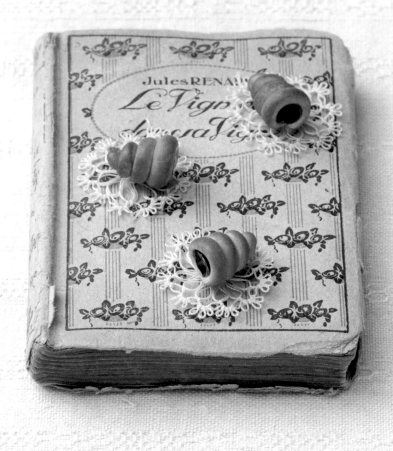

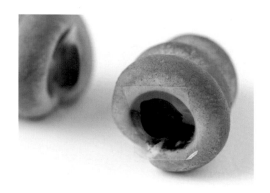

CHOCO-CORONE

將黏土捲在圓錐狀的模具上，
做成螺貝般的形狀，
然後在空洞中填入大量
看起來很美味的巧克力鮮奶油。

巧克力螺旋麵包

材料　樹脂黏土（Grace）　　　　　　　　矽膠取型材料（矽膠取型土）
　　　　輕量樹脂黏土（Grace Light）　　　　巧克力鮮奶油（下記）
　　　　壓克力顏料（麗可得 軟管型）　　　　亮光透明漆
　　　　　土黃（Yellow Oxide）
　　　　　淺褐（Transparent Raw Sienna）
　　　　　紅褐（Transparent Burnt Sienna）

準備
- 依照p.11的要領，以1：1的比例混合Grace和Grace Light的黏土。
- 依照p.11的要領以調色卡（**G**）計量，然後依照p.14的要領調成土黃色（p.15）。
- 分別以調色卡（**F**）計量**矽膠取型土**的A材料和B材料，然後混合。

作法

① 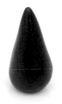 以**矽膠取型土**做出高2.2cm、底部直徑1.1cm的圓錐形，使其硬化。

② 利用壓平器滾動黏土，延展成8cm長的棒狀。

③ 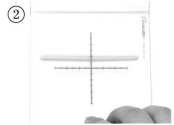 將②捲在①上，然後拔掉①，用手指將底面壓平，調整形狀。自然乾燥。
★大約從中央開始往前端捲。

④ 依照基本的上色方式（p.16）的要領，疊塗上土黃、淺褐、紅褐色的顏料，加上烤色。

⑤ 在空洞中放入適量的無調色黏土。
★填入鮮奶油之前，要先放入黏土以增加分量感。

⑥ 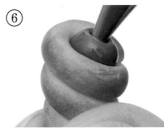 在空洞中擠入巧克力鮮奶油（下記），靜置乾燥。於整體塗上透明漆，靜置乾燥。將裁成小片的玻璃紙貼在鮮奶油上。
★鮮奶油一旦乾燥分量就會減少，因此要填得多一些。

巧克力鮮奶油

 首先在液狀樹脂黏土（**MODENA PASTE**）中混入紅褐（**Transparent Burnt Sienna**）和深褐（**Transparent Burnt Umber**）的顏料，調成巧克力色。接著製作紙捲擠花袋（p.20）裝入其中。

核桃麵包

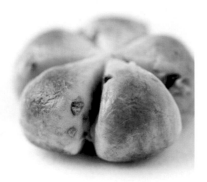

KURUMI-PAN

在黏土中混入軟木粉
來表現出核桃。
重點在於用剪刀剪開黏土，
做出花朵般的形狀。

核桃麵包

材料　樹脂黏土 (Grace)
　　　　輕量樹脂黏土 (Grace Light)
　　　　壓克力顏料 (麗可得 軟管型)
　　　　　　土黃 (Yellow Oxide)
　　　　　　深褐 (Transparent Burnt Umber)
　　　　　　褐 (Raw Sienna)

泡打粉
軟木粉 (p.35)
亮光透明漆

準備
- 依照p.11的要領，以1：1的比例混合Grace和Grace Light的黏土，然後以調色卡 (**I**)計量。依照p.14的要領混合土黃色和深褐色的顏料，調成卡其色 (p.15)。
- 依照p.11的要領混入泡打粉，然後以調色卡 (**G**)計量出1個的分量。

作法

①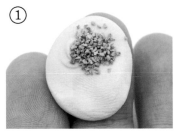
在黏土中混入以調色卡 (**C**)計量的軟木粉，捏塑成球形。

②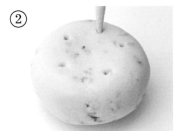
壓成直徑1.5㎝的大小後，讓正中央稍微凹陷，以牙籤在外側等距離地戳出5個洞。

③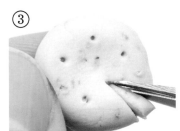
以②的洞為頂點，用剪刀各剪兩刀，剪成V字形。

④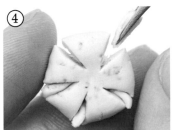
用鑷子夾除切口內側的黏土。

⑤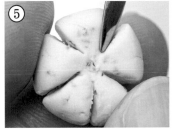
以黏土刮刀 (**不鏽鋼刮刀**)修整形狀。
★在切口的剖面製造弧度，去除殘留在溝槽內的黏土。

⑥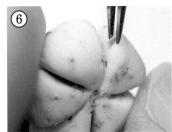
如果軟木粉沒有出現在剖面，就另外埋進去。以微波爐 (500W)加熱10～20秒，使其乾燥。

⑦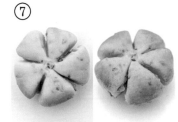
依照基本的上色方式 (p.16)的要領，疊塗上土黃、褐色的顏料，加上烤色。
★在外側上色，正中央不要塗。

⑧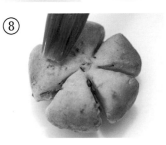
於整體薄塗上透明漆，靜置乾燥。

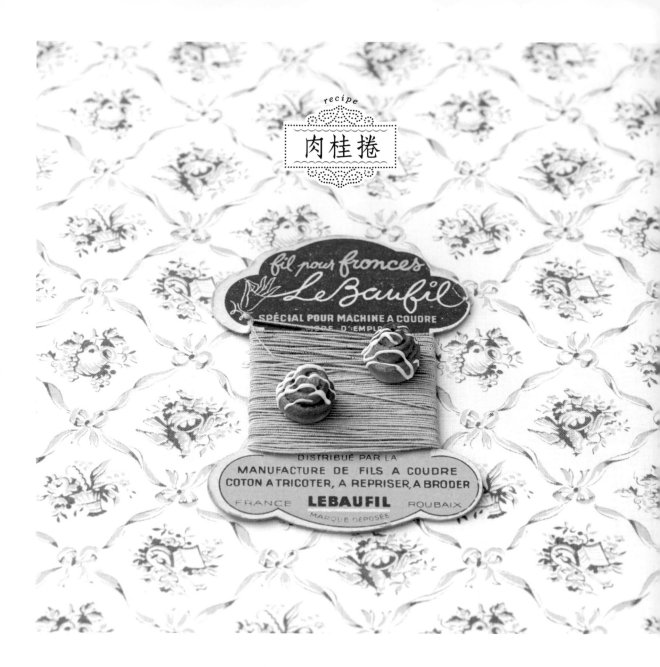

肉桂捲

CINNAMON ROLL

北歐等地非常普遍的麵包，一圈一圈的螺旋造型相當可愛。
在溝槽中放入肉桂粉，並且淋上奶油糖霜。

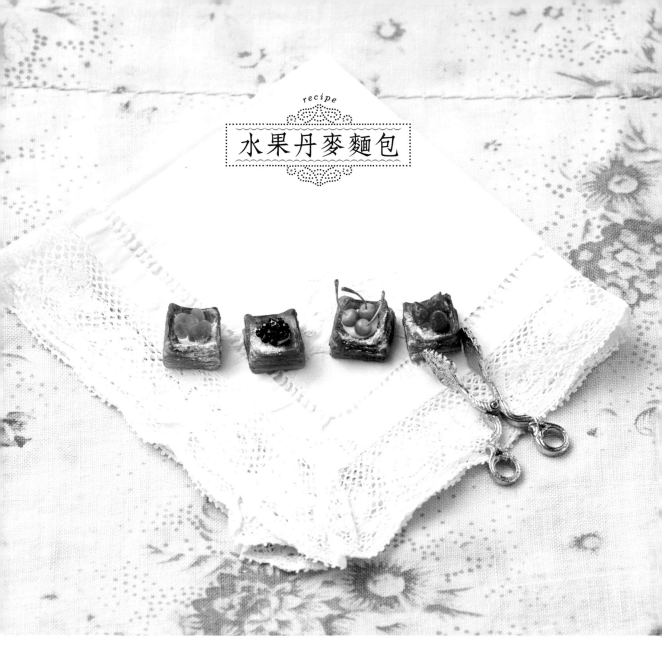

recipe

水果丹麥麵包

FRUIT DANISH

用美工刀在黏土上劃出紋路，製作出丹麥麵包的層次。
再以草莓、櫻桃、藍莓、麝香葡萄作為配料。

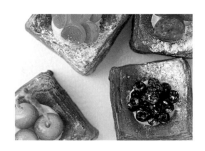
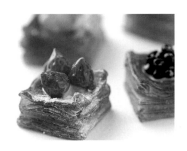

肉桂捲

材料
樹脂黏土（Grace）
輕量樹脂黏土（Grace Light）
壓克力顏料（麗可得 軟管型）
　土黃（Yellow Oxide）
　淺褐（Transparent Raw Sienna）
　紅褐（Transparent Burnt Sienna）

泡打粉
肉桂粉（下記）
亮光透明漆
奶油糖霜
（糖霜達人 白色糖霜）

糖霜達人
白色糖霜
（TAMIYA）
使用於餅乾等，用來表現
出糖霜。

準備
• 依照p.11的要領，以1：1的比例混合Grace和Grace Light的黏土，然後以調色卡（**I**）計量。依照p.14的要領調成土黃色（p.15）。
• 依照p.11的要領混入泡打粉，然後以調色卡（**G**）計量出1個的分量。

作法

①
利用壓平器滾動黏土，延展成6㎝長的棒狀，然後壓平。用牙刷於整體製造質感。
★由於捲好後會是側面朝上，因此側面也要確實製造出質感。

②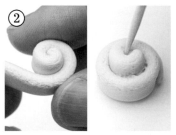
從末端開始捲起，讓正中央稍微突出來。插入牙籤擴大溝槽。以微波爐（500W）加熱10～20秒，使其乾燥。

③
在底部的內側放入適當大小的土黃色黏土，填滿空洞。

④
依照基本的上色方式（p.16）的要領，疊塗上土黃、淺褐、紅褐色的顏料，加上烤色。

⑤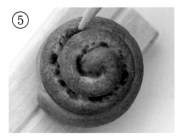
依照下方的要領製作肉桂粉，用牙籤沾取，放入溝槽中。
★放在貼了雙面膠的免洗筷上固定，作業起來會方便許多。如果牙籤伸不進溝槽，就用銼刀削尖前端。

⑥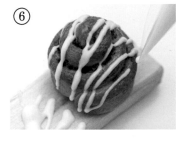
整體塗上透明漆，靜置乾燥。將奶油糖霜裝入紙捲擠花袋（p.20），描繪線條，靜置乾燥。
★直接用包裝瓶擠線條會太粗，所以要裝進紙捲擠花袋中。

肉桂粉

在糖粉（p.20**配料達人 糖粉**）中混入深褐（**Transparent Burnt Umber**）和紅褐（**Transparent Burnt Sienna**）的顏料。

水果丹麥麵包

成品尺寸

材料　樹脂黏土（Grace）　　　　　　嬰兒爽身粉
　　　壓克力顏料（麗可得 軟管型）　　卡士達奶油（p.61）
　　　　　土黃（Yellow Oxide）　　　　草莓（p.82）
　　　　　淺褐（Transparent Raw Sienna）　櫻桃（p.83）
　　　　　紅褐（Transparent Burnt Sienna）　藍莓（p.84）
　　　　　深褐（Transparent Burnt Umber）　麝香葡萄（p.85）
　　　　　白（Titanium White）　　　　亮光透明漆
　　　泡打粉

準備　• 依照p.11的要領，以調色卡（I）計量黏土，然後依照p.14的要領調成土黃色（p.15）。
　　　• 依照p.11的要領混入泡打粉，然後以調色卡（G）計量出2顆黏土球。

作法

①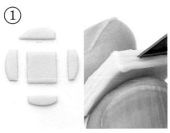
將黏土球壓扁成直徑2.5cm的圓形，用美工刀切掉四邊，做成1.4cm見方的正方形。以美工刀在四邊的側面劃上細細的紋路。

②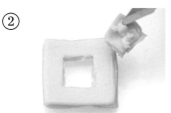
依照①的方式再做一個，之後留下約3mm的邊緣，以筆刀在內側劃出正方形並挖空。

③
將②放在①的黏土上，用黏土刮刀撫平挖空的正方形邊緣。

④
一邊用美工刀在③的側面劃上紋路，一邊彎曲黏土以增添動感。以微波爐（500W）加熱10～20秒，使其乾燥。
★表現出麵包的層次感。

⑤
依照基本的上色方式（p.16）的要領，疊塗上土黃、淺褐、紅褐色的顏料，接著再塗上深褐色，加上烤色。

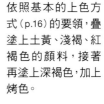

⑥
在嬰兒爽身粉中混入白色顏料，塗抹於側面和上面的邊角。
★混入顏料可讓粉末固定於表面。

⑦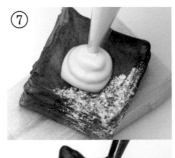
首先用紙捲擠花袋（p.20）將卡士達奶油擠入凹陷處，放上水果。靜置乾燥1天，直到卡士達奶油乾燥為止，之後在水果上塗透明漆，靜置乾燥。
★放在貼了雙面膠的免洗筷上固定，作業起來會方便許多。照片中是擺放草莓。櫻桃、藍莓、麝香葡萄的作法亦同。

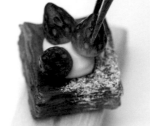

各種餐包

像是會出現在營養午餐中、充滿懷舊氛圍的餐包。
可樂餅、炒麵等等，請盡情享受變換餡料的樂趣。

蛋沙拉餐包　　　　　炒麵餐包

可樂餅餐包　　　熱狗餐包　　　　　　炸火腿排餐包

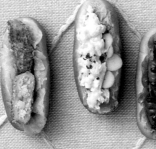
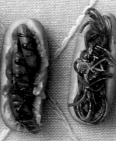

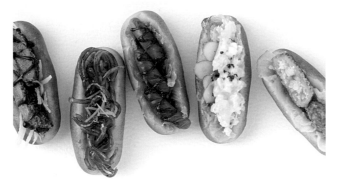

在麵包中鋪上萵苣
或高麗菜絲，然後
放上餡料。

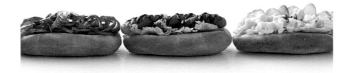

側面的樣子。利用
保鮮膜在麵包上製
造逼真的皺褶感。

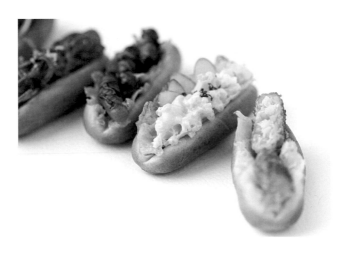

可樂餅中有玉米
粒、火腿，蛋沙拉
上則撒了黑胡椒和
巴西里。

KOPPE-PAN

咖哩麵包

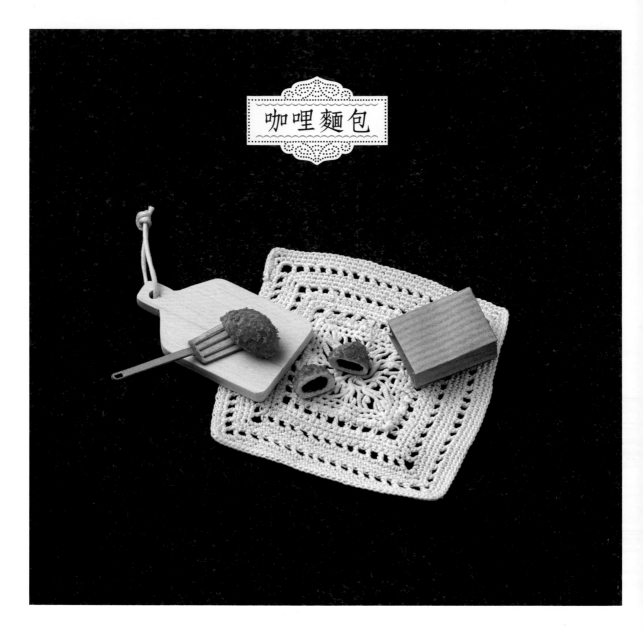

CURRY-PAN

在白膠中混入顏料,做出濃稠的咖哩醬。
在麵衣上塗透明漆來呈現光澤感,表現出剛炸好的酥脆模樣。

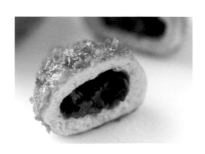

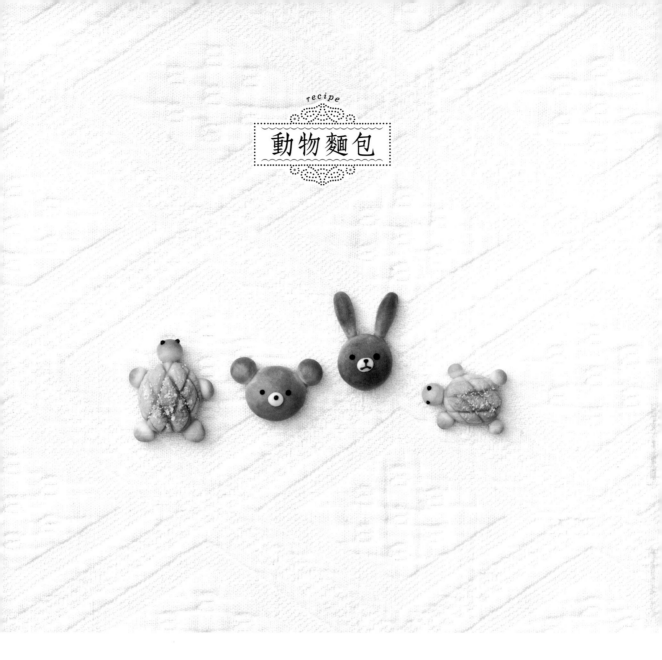

recipe

動物麵包

DŌBUTSU-PAN

將烏龜、熊、兔子這3種動物做成麵包。
呆萌的表情，讓人光看就覺得好療癒。

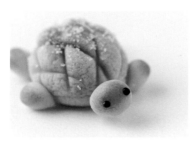

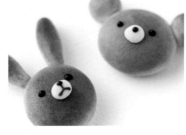

可樂餅餐包

成品尺寸

材料　樹脂黏土（Grace）
　　　輕量樹脂黏土（Grace Light）
　　　壓克力顏料（麗可得 軟管型）
　　　　土黃（Yellow Oxide）
　　　　褐（Raw Sienna）
　　　　淺褐（Transparent Raw Sienna）
　　　　紅褐（Transparent Burnt Sienna）
　　　火腿（p.85）
　　　彩色黏土（Grace Color 狐狸色）
　　　木工用白膠
　　　萵苣（p.86）

準備

〈餐包本體〉
• 依照p.11的要領，以1：1的比例混合Grace和Grace Light的黏土，然後以調色卡（G）計量。
• 依照p.14的要領混合土黃色和褐色的顏料，調成淺黃褐色（p.15）。

〈可樂餅〉
• 依照p.11的要領，以調色卡（E）計量Grace，然後依照p.14的要領調成土黃色（p.15）。

作法　餐包本體

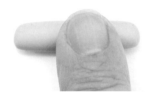

將黏土延展成3cm長的棒狀。
★用手指滾動的形狀比較自然。

用保鮮膜包起來，從上方按壓，一邊製造質感一邊稍微壓扁，修整形狀。

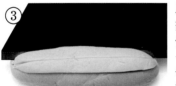

以美工刀在正中央劃1條線，接著從兩側以V字形劃刀。
★為避免黏土沾黏，切之前要在美工刀上抹油。

去除刀痕內側的黏土，自然乾燥。

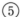

依照基本的上色方式（p.16）的要領，疊塗上土黃、淺褐、紅褐色的顏料，加上烤色。
★溝槽內可以不用塗。

可樂餅

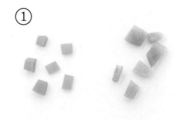

將蛋沙拉餐包的步驟①（p.78）的蛋黃用黏土和火腿切成1～2mm見方（大小不一也沒關係）。

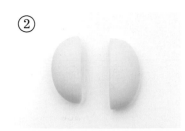

②

將黏土捏塑成扁橢圓形,用美工刀縱向對切。

③

以鑷子夾捏其中一塊的剖面,製造出凹凸不平的質感。

④

在③的剖面之中埋入①,然後再蓋上周圍的黏土,使其融合。自然乾燥。
★配件要視整體的感覺進行配置。

⑤

用筆刀削下細小的狐狸色彩色黏土,貼在塗了白膠的表面上,靜置乾燥。
★每次都要補塗白膠。

⑥

在餐包的凹陷處塗白膠,鋪上2～3片萵苣,修整形狀。
★萵苣因為要配合餐包的形狀,所以使用尚未乾燥的。

⑦

在萵苣上塗白膠,黏貼上可樂餅。
★一個讓麵衣朝上,另一個讓剖面朝上。

炸火腿排餐包

成品尺寸

材料　餐包本體(p.74)
　　　　樹脂黏土(Grace)
　　　　壓克力顏料(麗可得 軟管型)
　　　　　紅(Deep Brilliant Red)
　　　　　紅褐(Transparent Burnt Sienna)
　　　　　深褐(Transparent Burnt Umber)
　　　　彩色黏土(Grace Color 狐狸色)
　　　　木工用白膠
　　　　萵苣(p.86)

準備　• 依照p.11的要領,以調色卡(E)計量黏土,然後依照p.14的要領混合紅色和紅褐色的顏料,調成深粉紅色。

作法

①

將黏土捏塑成扁橢圓形,用美工刀縱向對切。

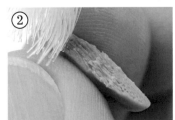

②

用牙刷在剖面製造質感,自然乾燥。

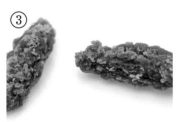
③

依照可樂餅的步驟
⑤製作麵衣，用白
膠黏貼上去。
★由於白膠易乾，每
次黏貼都要補塗。

④

用剪刀將萵苣剪碎
做成高麗菜絲。

⑤

在白膠中混入紅褐
色和深褐色顏料，
做成醬汁的顏色，
然後裝入紙捲擠花
袋（p.20）中。

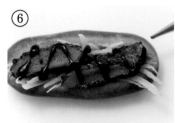
⑥

在餐包的凹陷處塗
白膠，黏上高麗菜
絲和炸火腿排。擠
上醬汁，靜置乾燥。
★炸火腿排擺放時要
讓剖面朝上。

熱狗餐包

成品尺寸

造景粉
模型用的粉末。
使用白色。

材料

餐包本體（p.74）
樹脂黏土（Grace）
壓克力顏料（麗可得 軟管型）
　紅褐（Transparent Burnt Sienna）
　紅（Deep Brilliant Red）
造景粉
木工用白膠
捲葉萵苣（p.86）

準備

• 依照p.11的要領，以調色卡
（B）計量出3顆黏土球。
• 依照p.14的要領混合紅
褐色的顏料，調成淺紅
褐色。

作法

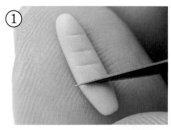
①

先用手指滾動黏土
球，延展成1.2cm的
長度。以筆刀斜斜地
劃上4～5刀，稍微
彎曲、修整形狀。一
共做出3個，自然乾
燥。

②

於整體塗上紅褐色
的顏料。

③

在白膠中混入紅色、
紅褐色顏料與造景
粉，做成番茄醬，然
後裝入紙捲擠花袋
（p.20）中。
★加入造景粉來表現
醬汁獨特的粗糙感。

④

在餐包的凹陷處塗
白膠，鋪上2～3片
捲葉萵苣，放上②。
淋上③，靜置乾燥。
★捲葉萵苣因為要配
合餐包的形狀，所以
使用尚未乾燥的。

炒麵餐包

材料
餐包本體（p.74）
樹脂黏土（Grace）
壓克力顏料（麗可得 軟管型）
　　土黃（Yellow Oxide）
　　紅褐（Transparent Burnt Sienna）
　　深褐（Transparent Burnt Umber）
壓克力塗料（Decoration Color）
　　紅（草莓糖漿）
木工用白膠
立體模型用草皮素材（p.59 Country Grass）
亮光透明漆

準備

• 依照p.11的要領以調色卡（Ⅰ）計量黏土，然後依照p.14的要領，混合土黃、紅褐、深褐色的顏料，調成淺褐色。

蒙布朗壓製器（PADICO）
將黏土做成麵條狀的工具。附有6款配件，本書是使用直徑0.6mm的。

作法

①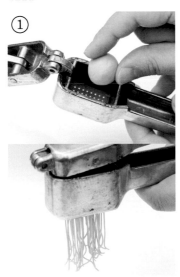
將黏土球放入蒙布朗壓製器中，擠出來。
★如果立刻就取出，黏土會黏在一起，所以要稍微靜置到乾燥，或是一條一條地取出來。

④
在透明漆中混入紅褐色和深褐色的顏料，做成醬汁的顏色。

⑤
將④的醬汁塗在麵上，靜置乾燥。
★放在貼了雙面膠的免洗筷上固定，作業起來會方便許多。

②
將擠好的黏土一條一條地排好，靜置到表面乾燥為止。將好幾條聚集在一起，用手弄彎。

⑥
製作紅薑。在適當大小的黏土中混入紅色壓克力塗料，調成粉紅色，然後用筆刀切細。

③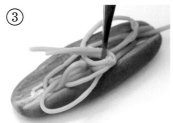
在餐包的凹陷處塗白膠，放入滿滿的②。

⑦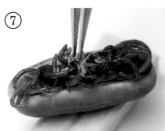
用白膠黏貼上⑥的紅薑和Country Grass。
★Country Grass是用來表現海苔粉。

蛋沙拉餐包

材料
餐包本體(p.74)
樹脂黏土(Grace)
壓克力顏料(麗可得 軟管型)
　白(Titanium White)
　黃(Cadmium-Free Yellow Deep)
　橘(Vivid Red Orange)
　土黃(Yellow Oxide)

木工用白膠
萵苣(p.86)
小黃瓜(p.86)
黑胡椒、巴西里(下記)

準備
• 依照p.11的要領,蛋白以調色卡(**F**)計量黏土,然後依照p.14的要領混合白色顏料(因為如果不調色,乾燥後會呈現透明感)。蛋黃以調色卡(**F**)計量,然後混合黃色和橘色的顏料,調成黃色。

作法

①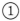

將蛋白用黏土和蛋黃用黏土靜置乾燥,以美工刀切碎。

④

在餐包的凹陷處塗白膠,貼上2～3片萵苣,填入③的蛋沙拉餡料。
★使用未經乾燥的萵苣。

②

在白膠中混入白色和土黃色的顏料,做成美乃滋。加入①的蛋白用黏土,以牙籤切拌混合後放到一旁。蛋黃用黏土也是以相同方式混合。
★混合到還保有黏土形狀的程度。

⑤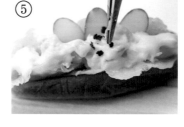

在縫隙插入小黃瓜,放上黑胡椒和巴西里,靜置乾燥。

③

分別將蛋白和蛋黃混合好之後,再將兩者混合在一起。
★輕柔地混合即可,以免破壞黏土、變成膏狀,這點要特別留意。

黑胡椒／巴西里

將彩色黏土(**Grace Color棕、綠**)搓圓成適當大小,靜置乾燥,然後以筆刀削成細小的碎末(黑胡椒是使用棕色,巴西里是使用綠色的黏土)。

咖哩麵包

材料
樹脂黏土(Grace)
輕量樹脂黏土(Grace Light)
壓克力顏料(麗可得 軟管型)
　土黃(Yellow Oxide)
　淺褐(Transparent Raw Sienna)
　紅褐(Transparent Burnt Sienna)
　深褐(Transparent Burnt Umber)

矽膠取型材料
(矽膠取型土)
彩色黏土
(Grace Color 狐狸色)
木工用白膠
炸火腿排的火腿(p.75)
亮光透明漆

準備
• 依照p.11的要領，以1：1的比例混合Grace和Grace Light的黏土。
• 依照p.11的要領以調色卡（**F**）計量，然後依照p.14的要領調成土黃色（p.15）。
• 混合**矽膠取型土**的A材料和B材料，做成直徑9㎜×6㎜的橢圓形，使其硬化。

作法　★如果不切開，就不要包入**矽膠取型土**，將其分量換成黏土來塑型。

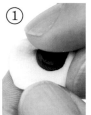

① 壓平黏土，包入**矽膠取型土**，捏塑成橄欖球狀。

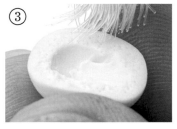

⑤ 依照可樂餅的步驟⑤（p.75），以狐狸色的彩色黏土製作麵衣，然後用白膠黏貼在④上。黏土乾燥之後，在麵衣上塗紅褐色顏料。

★由於白膠易乾，每次黏貼都要補塗。反面因為看不見，所以麵衣可以少一點。

② 用牙刷於整體製造質感，靜置到表面乾燥為止（1～2小時左右）。

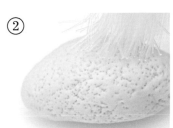

③ 用美工刀對切，以黏土刮刀取出裡面的橢圓形。用牙刷於剖面製造質感，自然乾燥。

★假使空洞偏離中心，就用黏土刮刀調整形狀。

⑥ 用美工刀切碎炸火腿排的火腿。

★當成咖哩的肉。

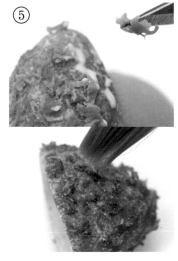

④ 依照基本的上色方式（p.16）的要領，疊塗上土黃、淺褐、紅褐色的顏料，加上烤色。

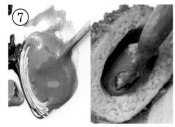

⑦ 在白膠中混入土黃色、紅褐色、深褐色的顏料，做成咖哩醬。填入空洞中、放入⑥，接著再次淋上咖哩醬使其融合，靜置乾燥。

★由於白膠乾燥後顏色會變深，因此請調得比想要的顏色淺一些。

在麵衣各處塗上透明漆，靜置乾燥。

★藉由表面的光澤營造出油炸過的感覺。

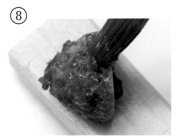

⑧

動物麵包

烏龜

材料
樹脂黏土（Grace）
輕量樹脂黏土（Grace Light）
壓克力顏料（麗可得 軟管型）
　土黃（Yellow Oxide）
　綠（Permanent Sap Green）
　淺褐（Transparent Raw Sienna）
　紅褐（Transparent Burnt Sienna）
巧克力鮮奶油（p.63）
砂糖（p.20配料達人 砂糖）

準備

• 依照p.11的要領，以2：1的比例混合Grace和Grace Light的黏土。
• 依照p.11的要領以調色卡（**H**）計量，然後依照p.14的要領調成土黃色（p.15）。龜殼用黏土以調色卡（**F**）計量，然後混合土黃色和綠色的顏料，調成黃綠色。

作法

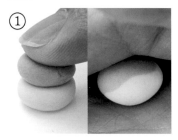

① 從土黃色黏土中取出調色卡（**F**）的分量，疊上黃綠色的黏土搓圓。

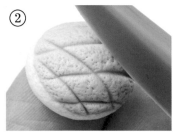

② 依照菠蘿麵包的步驟①～④（p.55）的要領塑型，劃上紋路。
★要捏塑得比菠蘿麵包接近橢圓形。

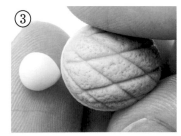

③ 從土黃色黏土中取出調色卡（**C**）的分量，將黏土球捏成水滴狀。將水滴的尖端黏在②下面，當成臉。
★也可用白膠接合。

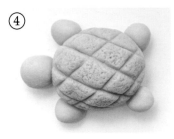

④ 依照③的要領做出4個水滴狀貼上去，作為手腳。自然乾燥。

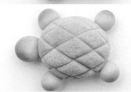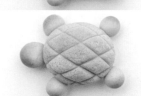

⑤ 依照基本的上色方式（p.16）的要領，疊塗上土黃、淺褐、紅褐色的顏料，加上烤色。
★在龜殼上到處塗抹，手腳和臉則是淺淺地上色。

⑥ 接著將巧克力鮮奶油裝入紙捲擠花袋（p.20）中，在臉的部分畫上眼睛，靜置乾燥。
★放在貼了雙面膠的免洗筷上固定，作業起來會方便許多。

⑦ 以牙籤沾取砂糖，裹在龜殼的部分。

80

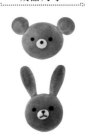

熊	兔子

材料
樹脂黏土（Grace）
輕量樹脂黏土（Grace Light）
壓克力顏料（麗可得 軟管型）
　土黃（Yellow Oxide）
　淺褐（Transparent Raw Sienna）
　紅褐（Transparent Burnt Sienna）
巧克力鮮奶油（p.63）

準備

- 依照p.11的要領，以1：1的比例混合Grace和Grace Light的黏土。
- 依照p.11的要領，臉用黏土以調色卡（D）＋（F）計量，耳朵用黏土以調色卡（C）計量出2顆黏土球，鼻子用黏土則是準備直徑2mm的黏土球。全部依照p.14的要領調成土黃色（p.15）。

作法

① 熊

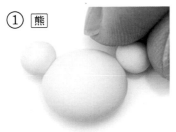

將臉用黏土球捏成1.4cm長的橢圓形。黏貼上2顆耳朵用的黏土球，自然乾燥。
★也可用白膠接合。

②

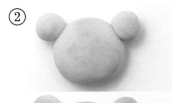

依照基本的上色方式（p.16）的要領，疊塗上土黃、淺褐、紅褐色的顏料，加上烤色。

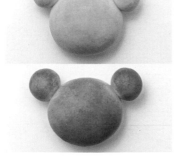

③

稍微壓扁鼻子用黏土球，貼在臉上，將巧克力鮮奶油裝入紙捲擠花袋（p.20）中，畫上眼睛和鼻子，靜置乾燥。
★放在貼了雙面膠的免洗筷上固定，作業起來會方便許多。

① 兔子

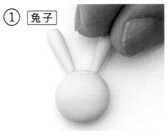

將臉用黏土球搓成直徑1.3cm的圓形。將耳朵用黏土球延展成1.2cm長，搓細其中一端。讓細的部分朝下貼在臉上，自然乾燥。
★也可用白膠接合。

②

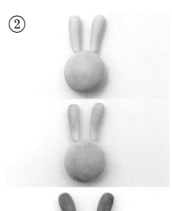

依照基本的上色方式（p.16）的要領，疊塗上土黃、淺褐、紅褐色的顏料，加上烤色。

③

稍微壓扁鼻子用黏土球，貼在臉上，將巧克力鮮奶油裝入紙捲擠花袋（p.20）中，畫上眼鼻口，靜置乾燥。
★放在貼了雙面膠的免洗筷上固定，作業起來會方便許多。

COLUMN

配料配件的作法

topping parts

以下介紹作為麵包餡料的水果和蔬菜配件。

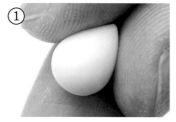

材料 樹脂黏土（Grace）
壓克力塗料（Decoration Color）
紅（草莓糖漿）
壓克力顏料（麗可得 軟管型）
白（Titanium White）

準備 • 依照p.11的要領，以調色卡（**E**）計量出1個的分量。

作法

① 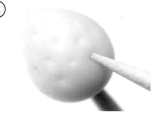 將計量好的無調色黏土搓圓，捏住其中一端，做成水滴狀。

② 插上牙籤後，以別支牙籤戳洞，描繪出種子。

③ 將牙籤插在海綿上，自然乾燥。
★以美工刀劃開海綿，讓牙籤立在上面。

④ 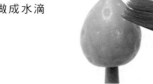 用筆在整體塗上紅色壓克力塗料。重複塗抹，慢慢地加深顏色。
★壓克力塗料要混入專用溶劑，稀釋後使用。

剖半

① 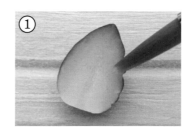 以美工刀將草莓對切。由外而內，在剖面塗上紅色壓克力塗料，將顏色暈開。
★放在貼了雙面膠的免洗筷上，作業起來會方便許多。

② 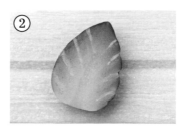 用極細筆沾取白色顏料，在兩邊各畫上4條線。

櫻桃	材料	樹脂黏土（Grace）

材料

樹脂黏土（Grace）
壓克力塗料（Decoration Color）
　黃（檸檬糖漿）
　紅（草莓糖漿）
壓克力顏料（麗可得 軟管型）
　綠（Permanent Sap Green）
　深褐（Transparent Burnt Umber）
鐵絲
木工用白膠

準備

• 依照p.11的要領，以調色卡（**D**）計量出1個的分量。
• 依照p.14的要領混合壓克力塗料的黃色，調成淺黃色。

鐵絲

使用永生花用的#30。

作法

①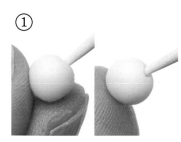

在黏土球上插入牙籤，稍微將前端捏尖之後壓平。

②

將牙籤插在海綿上，自然乾燥。
★以美工刀劃開海綿，讓牙籤立在上面。

③

用筆在整體塗上紅色壓克力塗料。重複塗抹，慢慢地加深顏色。
★壓克力塗料要混入專用溶劑，稀釋後使用。

④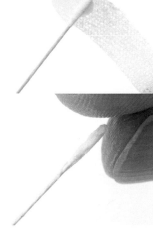

在鐵絲的前端塗白膠，纏上剪成細條狀的面紙。
★去除多餘的面紙。

⑤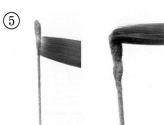

用筆在整體塗上綠色顏料，再於前端疊塗深褐色。

⑥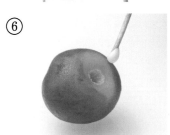

將⑤剪成約1.5cm的長度，在末端塗白膠，插進③的洞中。

香蕉

材料

輕量樹脂黏土（Grace Light）
壓克力顏料（麗可得 軟管型）
　土黃（Yellow Oxide）
　深褐（Transparent Burnt Umber）

準備

• 依照p.11的要領，以調色卡
　（**G**）計量出1個的分量，
　然後依照p.14的要領調成
　土黃色（p.15）。

作法

①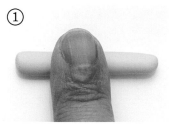

以手指滾動黏土，
延展成4cm長的棒
狀。

②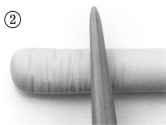

以黏土刮刀在整體
劃上紋路。
★一邊滾動，一邊不
規則地劃上細線條。

③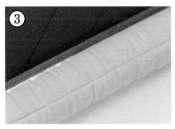

一邊滾動，一邊用
美工刀縱向劃上5條
線。自然乾燥。

④

以美工刀切成喜歡
的厚度。

⑤

以極細筆沾土黃色
顏料，從剖面的中
心向外畫出放射狀
的細線。
★放在貼了雙面膠的
免洗筷上，作業起來
會方便許多。

⑥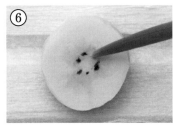

以極細筆沾深褐色
顏料，在中心畫上種
子。

藍莓

材料

樹脂黏土（Grace）
彩色黏土（Grace Color 藍、紅）
壓克力顏料（麗可得 軟管型）
　白（Titanium White）

準備

• 依照p.14的要領，在Grace中混入彩色黏土的
　藍色和紅色，調成藍莓色。
　★Grace和Blue的黏土分量相同，Red只要混入少
　許即可。

作法 ①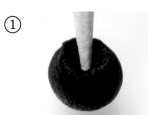

將黏土搓成直徑2
mm的球狀，以牙籤
在中央戳出凹洞，自
然乾燥。
★製作出不同大小會
更顯逼真。

②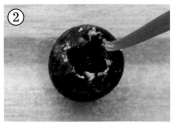

依個人喜好，在凹
洞周邊輕輕塗上白
色顏料。
★放在貼了雙面膠的
免洗筷上固定，作業
起來會方便許多。

麝香葡萄

材料 透明黏土 (Sukerukun)
壓克力塗料 (Decoration Color)
　　黃 (檸檬糖漿)
　　藍 (藍色夏威夷)
壓克力顏料 (麗可得 軟管型)
　　土黃 (Yellow Oxide)
　　黃綠 (Permanent Green Light)

準備 • 依照p.14的要領，在黏土中混入
壓克力塗料的黃色和藍色，調成
淺黃綠色。
★透明黏土乾燥後顏色會變深，所
以調色時要調淡一點。

Sukerukun (Aibon產業)
乾燥後透明度會變高的黏土。非
常適合用來製作水果。

作法

①
將黏土搓成直徑3
～4mm的球狀，用牙
刷製造質感，自然乾
燥。
★製作出不同大小會
更顯逼真。

②
混合土黃色和黃綠
色的顏料，塗抹於
表面。
★表現出麝香葡萄的
皮。

③
用美工刀對切。

芒果

材料 透明黏土 (Sukerukun)
壓克力顏料 (麗可得 軟管型)
　　黃 (Cadmium-Free Yellow Deep)
　　橘 (Vivid Red Orange)

準備 • 依照p.11的要領，以調色卡 (**F**) 計量黏土，然
後依照p.14的要領混合黃色和橘色的顏料，
調成山吹色。

①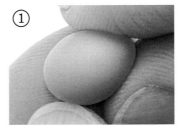
捏住黏土球的其中
一端，做成水滴狀。
自然乾燥。

②
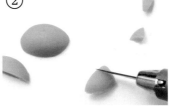
以美工刀縱向切成
4等分，然後隨意切
成喜歡的大小。

火腿

材料 樹脂黏土 (Grace)
壓克力顏料 (麗可得 軟管型)
　　紅 (Deep Brilliant Red)
　　紅褐 (Transparent Burnt Sienna)

準備 • 依照p.11的要領，以調色卡 (**C**) 計量出1片的
分量，然後依照p.14的要領混合紅色和紅褐色
的顏料，調成粉紅色。

用尺將黏土壓扁成
直徑1.2cm，自然乾
燥。餡料吐司 (p.51)
用的要在乾燥之前
輕輕地摺疊。

| 萵苣 | 捲葉萵苣 |

材料

樹脂黏土（Grace）
壓克力顏料（麗可得 軟管型）
　土黃（Yellow Oxide）
　黃綠（Permanent Green Light）
　綠（Permanent Sap Green）
矽膠取型材料（**矽膠取型土**）

準備

• 依照p.11的要領，以調色卡（**A**）計量出1片的分量。
• 依照p.14的要領，萵苣是混合土黃色和黃綠色的顏料，調成淺黃綠色；捲葉萵苣是混合土黃色和綠色的顏料，調成淺綠色。

作法

① 混合**矽膠取型土**的A材料和B材料，壓扁成適當的大小。以揉圓的鋁箔紙按壓，加上皺褶的痕跡，使其硬化。

② 將調好色的黏土放在①上，薄薄地延展開來，然後用①夾住黏土，在上下兩面製造質感。

③ 以指尖彎曲形狀，製造出摺痕。自然乾燥。

捲葉萵苣要在步驟②之後，用黏土刮刀（**不鏽鋼刮刀**）將邊緣切成鋸齒狀。

| 小黃瓜 |

材料　樹脂黏土（Grace）
　　　　壓克力顏料（麗可得 軟管型）
　　　　　土黃（Yellow Oxide）
　　　　　綠（Permanent Sap Green）

準備

• 依照p.11的要領，以調色卡（**E**）計量黏土，然後依照p.14的要領調成土黃色（p.15）。

作法 ①

用手指滾動黏土，延展成2.5cm長的棒狀，自然乾燥。於表面塗抹綠色顏料。
★不要全部塗滿，要像在畫線般移動畫筆，製造出斑駁感。

② 以美工刀斜切成薄片。

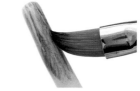
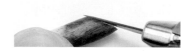

荷包蛋

材料　樹脂黏土（Grace）
　　　　壓克力顏料（麗可得 軟管型）
　　　　　白（Titanium White）
　　　　　橘（Vivid Red Orange）
　　　　　黃（Cadmium-Free Yellow Deep）
　　　　　土黃（Yellow Oxide）
　　　　　紅褐（Transparent Burnt Sienna）
　　　　　深褐（Transparent Burnt Umber）
　　　　亮光透明漆

準備

- 依照p.11的要領，蛋白以調色卡（**D**）計量黏土，然後混合白色顏料（因為如果不調色，乾燥後會呈現透明感）。
- 蛋黃要依照p.14的要領，在黏土中混入橘色和黃色的顏料，調成山吹色，做成直徑3mm的球狀。

作法

　將蛋白用黏土延展成扁平狀，做出荷包蛋的蛋白形狀。

　在邊緣疊塗上土黃色、紅褐色、深褐色的顏料，加上烤色。

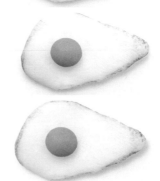

用牙刷於邊緣製造質感。

稍微壓扁蛋黃用黏土，放在②上面黏合。自然乾燥。

　在透明漆中混入白色顏料。

在蛋黃的部分塗上⑤，接著也大範圍地塗抹於整體，靜置乾燥。
★表現出蛋白的膜。

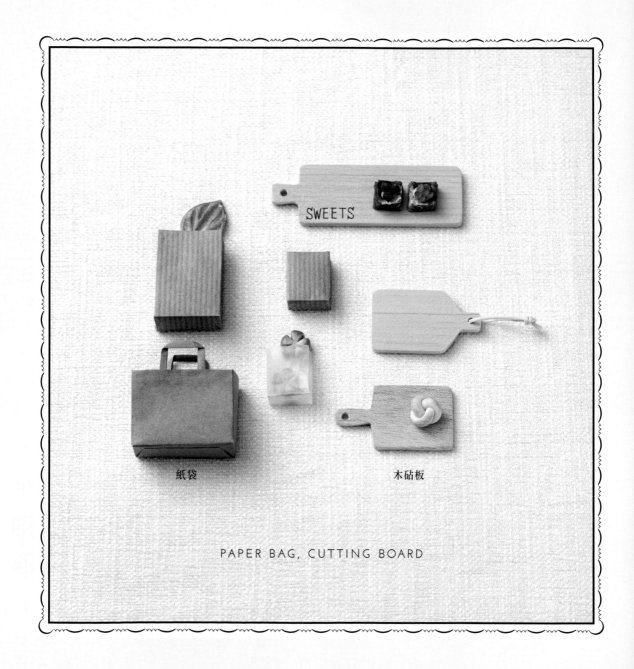

紙袋　　　　　　　　　　木砧板

PAPER BAG, CUTTING BOARD

以下將介紹木砧板、籃子等輕易就能完成的袖珍黏土小物。
除了和袖珍黏土麵包一起擺設之外，
也能在拍照時用來做造型。

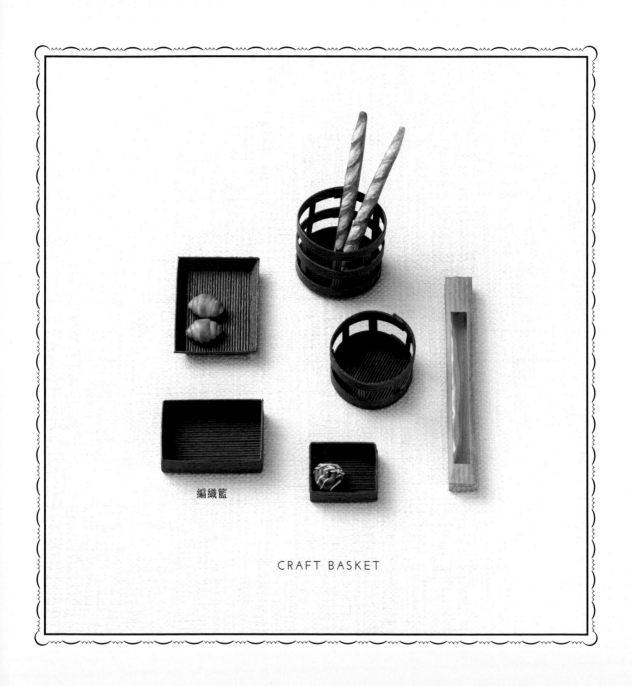

編織籃

CRAFT BASKET

木砧板的作法

木頭砧板和麵包的搭配性絕佳。
使用在家居賣場購入的薄木材製作。

輕木（右）

質地柔軟，容易以美工刀加工。因為
不具強度，所以不適合做成隨身攜帶
的飾品。本書是使用3mm的厚度。

日本扁柏（左）

質地堅硬、不易加工，但是因為具有
強度，做成飾品也OK。不好用美工刀
切割時，要使用工藝用的鋸子。本書
是使用2mm的厚度。

轉印貼紙、繩子

繩子是用來裝飾砧板，轉印貼紙則
可用來添加文字和圖案。請選擇自己
喜歡的款式。兩者皆可在百圓商店購
得。

電動雕刻刀

可藉著更換刀頭，進行木材的雕刻、
研磨、鑽孔等各式各樣的加工。

作法

① 用鉛筆在木材上畫
出砧板的形狀。形
狀和大小可依個人
喜好決定。
★p.88的成品，大：約
7.7cm×3cm（把手：1.3
cm）、小：約3.5cm×3cm
（把手：約1～1.5cm）。

② 以美工刀沿著草稿
切割。
★尺如果是塑膠材質
會被美工刀割到，建
議選用鐵尺。

③ 若是選擇扁柏，就重
複進行①～②，做
出2片一樣的砧板。
★質地堅硬、不易切
割的扁柏因為是使用
薄木材，所以要將2
片重疊。輕木只要1片
就OK了。

④ 在整面塗抹白膠，
黏合2片木材。

⑤ 使用電動雕刻刀來
鑽孔。

⑥ 為方便以銼刀將邊
角削出弧度，要先
用鉛筆畫線，畫出自
己喜歡的形狀。

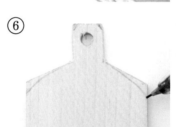

⑦ 用銼刀沿著⑥的線
銼削，削出弧度。
★可依個人喜好於表
面塗上透明漆，靜置
乾燥。

⑧ 依個人喜好將繩子
穿在洞上。如果要
加上圖案，就剪裁喜
歡的轉印貼紙，用裡
面附的棒子摩擦，
從上面黏貼上去。

編織籃的作法

只要用白膠黏合紙繩，就能輕鬆做出籃子。
請依個人喜好變換大小。

手工藝織帶

手工藝用的紙繩。質地柔軟且容易加工。使用寬1.5cm的產品（12條繩子）。可在手工藝材料行或百圓商店購得。因為有各種花色，請依個人喜好挑選。

餅乾壓模

用來製作圓形的籃子。比起徒手，沿著模具切割出來的成品比較漂亮。

作法

長方形

①

裁出2條長7～8cm的手工藝織帶，在邊緣塗上白膠，橫向貼合。

②

用美工刀切掉①的兩端，裁成4.5cm的長度。
★如果一次切不斷，就用美工刀來回多切幾次。

③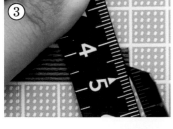

將手工藝織帶的寬裁成9mm，然後裁出長邊長4.4cm（大的是5.3cm）、短邊長3cm（大的是4cm）的織帶各2條。用美工刀斜切兩端。
★如果要讓側面呈直角就不用斜切。

④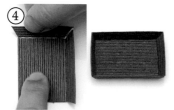

用白膠將③貼在②上，組裝起來。

圓形

①

準備3條裁成約6cm長的手工藝織帶，在邊緣塗上白膠，橫向貼合。

②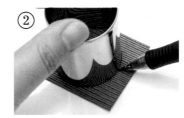

放上餅乾壓模（直徑約3.8cm）做出記號，用剪刀剪下來。
★只要改變壓模的尺寸或形狀，就能變換籃子的造型。

③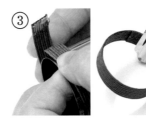

將裁成寬1cm、長14cm的織帶纏在壓模上，用白膠黏貼。以夾子夾住，靜置乾燥。
★如果要做成雙層的籃子，就依照相同要領再做1個環。

④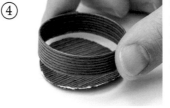

在②的邊緣塗抹白膠，貼上③。
★也可以在這裡就停止，做成圓形的籃子。

⑤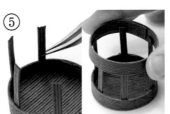

準備6條寬3mm、長3.5cm的織帶，用白膠貼在④的內側。在上面貼上另一個環。
★如果要做成3層，就依照③的要領製作環，重複⑤的步驟。

紙袋的作法

讓人好想把袖珍黏土麵包放進去的小紙袋。
無論是牛皮紙或圖案可愛的紙張都可以,請隨心所欲地自由變換。

紙

利用牛皮紙、紙袋、漢堡紙、蠟紙、烘焙紙
等。可於百圓商店購得。烘焙紙因為含有
蠟的成分,所以有時無法以白膠黏貼。這
時可以用銼刀稍微刮一下表面。

作法

① 用美工刀將喜歡的
紙裁成下方展開圖
的樣子。沿線摺疊,
先做出一次形狀。

② 打開①,在黏貼處
塗上白膠,組裝起
來。

③ 在側面摺出摺線。

★附提把的紙袋要準備提把用紙:5
cm×1cm(×2條),將寬度摺3摺後調
整形狀,黏貼上去。
★法式長棍袋要將OPP袋(透明塑膠
袋)裁成約1.1cm×9cm,用白膠貼在
窗戶的位置上。如果想進一步提升強
度,要在挖空之前,在窗戶部分貼上
大小和OPP袋相同的雙面膠,連同雙
面膠一起挖空後再黏貼。也可以做成
沒有窗戶的款式。

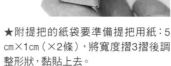

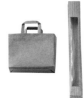

展開圖

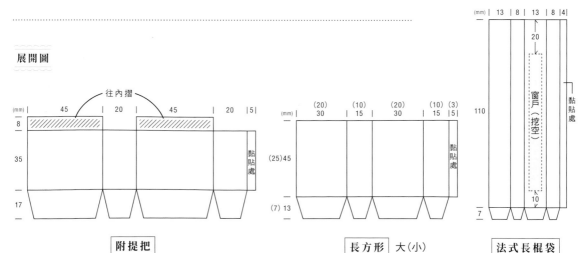

附提把　　　長方形 大(小)　　　法式長棍袋

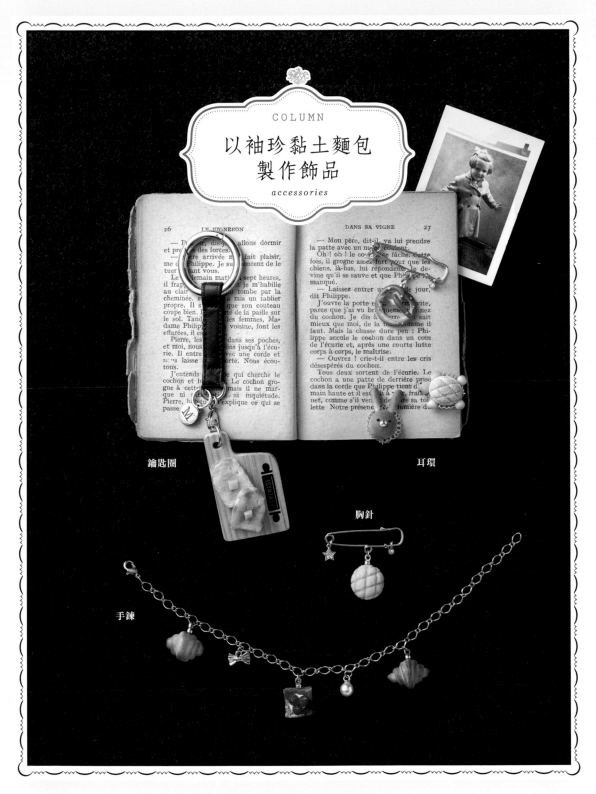

COLUMN

以袖珍黏土麵包
製作飾品

accessories

鑰匙圈

耳環

胸針

手鍊

只要在袖珍黏土麵包上加裝喜歡的五金，
可愛的飾品就完成了！請以書中介紹的五金配件作為參考，
盡情享受自由搭配的樂趣。

製作飾品的材料和工具

以下要介紹製作飾品時會使用到的材料和工具。
五金配件有各種造型和顏色,請選擇自己偏好的類型。

★皆為貴和製作所的商品。

鑰匙圈五金

使用優質合成皮的鑰匙圈五金。讓五金穿過螃蟹扣或圓環,做成包包吊飾等。
★扣環 附皮繩 Brown／G

胸針五金

以針加以固定的簡單胸針五金。可以讓配件穿過下方的環。
★單圈別針 Gold

手鍊鍊條

散發成熟氣息的手鍊專用鍊條。顏色、設計皆十分多樣,可依喜好挑選。
★墜飾手鍊 No.3 Gold

耳環五金

附帶鏤空配件的耳環五金。可用黏著劑黏貼上作品。
★耳環 三角彈簧式 附鏤空配件 圓形 Gold

吊環螺絲

像螺絲一樣扭轉、插入作品中,即可和五金配件接合。尺寸請配合作品挑選。
★吊環螺絲No.1

圓環

連接配件、製作飾品時不可或缺的五金。請選擇自己偏好的大小和設計。本書是使用直徑4mm、1cm的產品。

墜飾

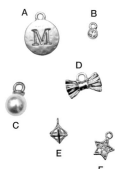

作為飾品的裝飾。本書中,鑰匙圈是使用A,胸針使用B、E、F,手鍊使用C、D。
★A墜飾 金屬盤 字母M 霧面Gold、★B墜飾 寶石鑲嵌 圓形Gold、★C珍珠墜飾 圓形 附吊環螺絲 White／G、★D墜飾 Girls 蝴蝶結 Gold、★E墜飾 鋯石 Solid Star Gold、★F墜飾 方形鋯石 星星 No.1 Gold

A　　　B

D

C

E

F

平口鉗

前端平坦,方便夾住小五金配件。建議可以準備2支,這樣開關圓環時會方便許多。

做成飾品的加工法

方法有2種，一是使用黏著劑黏在五金配件的圓盤上，
二是插入吊環螺絲後裝上五金。

〈在加工之前〉 | 做成飾品時，為了達到防水、防污的效果，最好在作品的表面塗上亮光透明漆（或是消光透明漆）。

用黏著劑黏合

耳環

① 在耳環五金的鏤空配件上塗黏著劑。
★劃開海綿後，插入五金，使其穩定不晃動。

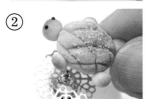

② 黏貼上作品（動物麵包p.73）。

鑰匙圈

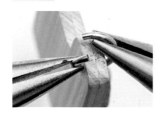

將奶油烤吐司成品（p.46）以黏著劑黏貼在木砧板上。讓圓環穿過砧板的孔，和鑰匙圈五金連接在一起。穿上圓環後還可以加上墜飾。

圓環的使用方法

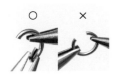

○　×

用2支平口鉗夾住圓環的兩側，以前後錯開的方式拉開。閉合時也以相同方式復原。直接往左右拉開會使得牢固度下降，要特別注意。

加上吊環螺絲

★微波加熱過的作品，由於會在加熱過程中產生氣泡和空洞，因此插入吊環螺絲會使得牢固度下降，並不適合使用這種加工方式。請黏貼在鏤空配件或砧板上，又或者不要微波加熱作品，改以自然乾燥的方式製作。

手鍊

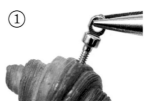

① 將吊環螺絲五金扭轉、插入奶油可頌（p.38）中。

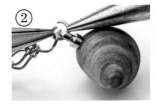

② 讓圓環穿過吊環螺絲的洞，連接上手鍊鍊條。
★奶油捲（p.28）、水果丹麥麵包（p.67）也是依照上述作法，穿過圓環後加上墜飾。

胸針的作法

依照手鍊的①、②的要領，將吊環螺絲插入椒鹽蝴蝶餅（p.39）、菠蘿麵包（p.54）中，和胸針五金連接在一起，接著再用圓環加上墜飾。
★要小心別讓吊環螺絲刺穿椒鹽蝴蝶餅。

關口真優（Sekiguchi Mayu）

擅長製作雅致細膩的甜點作品，2008年出版個人著作之後，成為活躍於電視、雜誌的甜點裝飾藝術家。之後成立「Pastel Sweets關口真優甜點裝飾工作室」，相關技術、指導也受到海外注目，因此受邀至各地擔任講師。最近則積極投入製作各式各樣的黏土作品，像是袖珍餐點、麵包等等，不斷嘗試拓展創作活動的領域。每天專心研究以樹脂黏土製作的料理、甜點，向全世界傳遞黏土工藝的樂趣。著有《可愛又逼真！袖珍黏土三明治、麵包飾品》、《超可愛袖珍餐桌》、《關口真優的袖珍黏土甜點教科書》（以上皆為台灣東販出版），《超可愛的迷你size！袖珍甜點黏土手作課》（Elegant-Boutique新手作出版），《樹脂黏土做的可愛懷舊袖珍洋食》、《樹脂黏土做的可愛麵包》、《用樹脂黏土製作令人雀躍的袖珍便當》（以上皆為暫譯，日本 河出書房新社出版）等書籍。同時也為2019年2月創刊的《用樹脂黏土製作的袖珍餐點》（暫譯，日本Hachette Collections Japan出版）擔任監修者。

Instagram @_mayusekiguchi_
http://pastelsweets.com

日文版Staff
設計　　桑平里美
攝影　　masaco
風格設計　鈴木亞希子
編輯　　矢澤純子

〈攝影協助〉　CARBOOTS　東京都澀谷區代官山町14-5　SILK代官山1F
〈材料協助〉　日清Associates　http://nisshin-nendo.hobby.life.co.jp
　　　　　　PADICO　https://www.padico.co.jp
　　　　　　TAMIYA　https://www.tamiya.com/japan/index.html
　　　　　　Bonny Colart　https://www.bonnycolart.co.jp
　　　　　　＊麗可得的壓克力顏料
※刊載於書中的商品資訊為2020年10月時的資料。

SEKIGUCHI MAYU NO ICHIBANSHINSETSUNA MINIATURE PAN NO KYOKASHO
© MAYU SEKIGUCHI 2021
Originally published in Japan in 2021 by KAWADE SHOBO SHINSHA Ltd. Publishers,TOKYO.
Traditional Chinese translation rights arranged with KAWADE SHOBO SHINSHA Ltd. Publishers TOKYO,
through TOHAN CORPORATION, TOKYO.

關口真優的袖珍黏土麵包教科書
好拍又好玩！指尖上的可愛擬真世界

2021年11月1日初版第一刷發行
2023年 1 月1日初版第二刷發行

作　　者　關口真優
譯　　者　曹茹蘋
編　　輯　陳映潔
發 行 人　若森稔雄
發 行 所　台灣東販股份有限公司
　　　　　＜地址＞台北市南京東路4段130號2F-1
　　　　　＜電話＞(02)2577-8878
　　　　　＜傳真＞(02)2577-8896
　　　　　＜網址＞http://www.tohan.com.tw
郵撥帳號　1405049-4
法律顧問　蕭雄淋律師
總 經 銷　聯合發行股份有限公司
　　　　　＜電話＞(02)2917-8022

國家圖書館出版品預行編目（CIP）資料

關口真優的袖珍黏土麵包教科書：好拍又好玩！指尖上的可愛擬真世界／關口真優著；曹茹蘋譯. -- 初版. -- 臺北市：臺灣東販股份有限公司, 2021.11
96面；18.8×25.7公分
ISBN 978-626-304-946-8（平裝）

1.泥工遊玩 2.黏土

999.6　　　　　　　　　　　110016320